U0034939

第一章

前言

世界上，任何一項事物都可以當成繪畫的素材。畫些什麼並不重要；重要的是要會享受個中樂趣。然而，能夠感覺自己是在視覺的領域中不斷地學習才是最難能可貴的。本章針對一些繪畫的根本原則，簡單明瞭地做詮釋；幫助您如何用一雙最鮮活的眼睛來看待每一種題材，而這樣做的目的無非是要為每一項吸引人或是值得注意的活動揭去神秘的面紗。

其實繪畫所憑仗的完全是原則與經驗，而不是奇蹟和意外。就比方說，想要了解如何透視或測量一個主題，甚至於在技巧上把明暗對比的空間感表現好，全部是"可以學得來的"原則性問題。一旦掌握好竅門，不管哪一種型態的題材；相信都可以在您的信心與熱情之下迎刃而解。儘管，諸如此類的基本要領都十分重要，但大可不必將它們視為學習上的"理所當然"，故而一昧地照本宣科，導致毫無創造力可言。筆者設計這一章的旨意便是在協助初學者去除一些學習過程中的障礙與挫折。所以，請您千萬別將本書看做是一本充斥著又硬又速成的教條課本。況且，凡事總得要先學習而後遵循。

我們都清楚；繪畫本身是一種相當主觀的行為表現。而懂得完全理解所有繪畫的原則與規矩卻不會因此在詮釋作品時死板地抄襲這些規矩和原則的藝術家，才是一級棒的畫家。從一幅作品即可反映出執筆人是不是已經掉入方才提到的死胡同。按例而言一幅生動的好畫必然是非常有協調性的，絕不容許有任何足以造成失去協調的紛歧元素存在。什麼是失去協調性呢？好比說，畫中的肖像或圖案太偏向紙邊了。還有一種要注意的情形；不要讓您的畫暴露出呆滯對稱的狀態，為了寧缺勿濫，一定要懂得犧牲。再者，只要我們多多觀察以往一些大師級畫家的作品；一定能印證這樣的定律，只要是未嘗破滅而留傳至今的，必然是屬實且教人傾心的。在這本書中，我們主要是來談論繪畫的材料，並強調作畫的準則以期待達到繪畫多樣性的效果。總之，對繪畫的知識沒有最基層的認知，哪怕是把全世界最稱頭的工具擺到您面前，也無法幫您完成一幅好畫；甚至於，連心裏想畫的都不見得能隨心所欲地表現呢！

緒論

著手繪畫

在一張潔淨的紙上落下第一筆，其實就像在一大片的皚皚雪地踏出一個脚印。潔白不再，難免心慌！沒錯，當您開始學畫，第一個遇到的問題不是別的；而是爲什麼感覺自己比還沒開始學畫之前更糟糕。怎麼說呢？因爲多數人都會有先入爲主的偏見；認爲自己開始習畫了，必然很快就有偉大的作品可以對人對己交待。也正爲了這一份操之過急的心態，註定要對事實失望。所以，寧可將每一次努力的嘗試當作一種思考與記錄的方法，而不是生產完美圖畫的手段。畢竟成功都是許多過程編織而成，而非一蹴可成的。萬一這最開頭的挫折感已成爲您眞正的障礙；連下筆都躊躇遲疑時，建議您，不妨暖暖身將自己的脚步加快，直接跳過這個起草的階段。這是一個克服自我壓抑和消除緊張，以便初學者進入最佳狀況的好辦法。繪畫成功的秘訣不外乎是細心地觀察並且把所見的全放到圖畫中。也就是說，下筆之前，請務必看清楚在您眼前的是什麼；然後用心地決定一下您該如何擷取這個主題，並在紙上挑選出一個適當的位置來畫它。相信嗎？同樣的素材借給不同的畫家，他們親近主題的步驟一定不可能完全一樣。本頁右邊的兩組構圖素描已表現出每個執筆的人都有他自己親近主題、擷取素材的順序。較右邊這組，畫者將整個畫題材的輪廓都完全勾勒出來，然後加以較粗的線條，最後再透過影像把整個形逐漸地提出來。至於另一組順序的表現手法可就大大不同了！先在紙上決定好題材的比例與位置，然後把每一小部分在開始另一小部分之前圓滿完成。我們把這兩種表現方式分別稱呼是主題顯影式和成長式繪圖法。

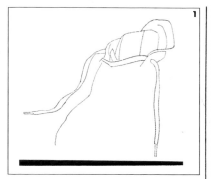

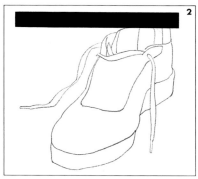

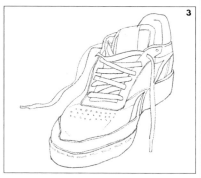

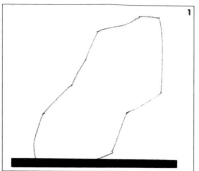

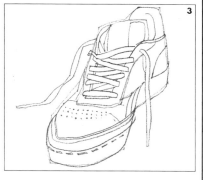

成長繪圖法：

一、畫者把鞋子的最上端當成起草點，在紙上選定位置畫下這一小部份，當然也同時在紙的剩餘空白處留好要畫題材其它部分的空間。

二、我們見到執筆的人從起草點開始向外延伸出其它線條，以致把鞋子的大致輪廓勾勒完整。

三、畫者已經開始整理鞋面被拉開的部分及一些細節並完成它。

主題顯影法：

一、這個表現手法是屬於比較傳統性的；畫者從建立題材外圍主線開始。在這個步驟當中，整個筆觸顯得概略且非常鬆散。這裏是允許畫筆來回重覆地修改直到影像被顯現出來。

二、這回執筆的人開始由外而內地工作起來；從一開始那樣粗略的線條往裏勾勒出鞋面的其它線條。

三、等鞋圍及鞋面的線條都呈現了，再加工繪完鞋子的一切細節。

外在與內在的輪廓描繪

除非對於我們要動筆的題材已相當的熟悉，否則對眼前這個目標做一番外圍輪廓的勾勒是絕對有必要的。對於外圍輪廓的勾勒（如左下方圖），我們只把它視為一個手的模型；因為我們本來就知道一隻手是什麼模樣，更清楚這樣一個概略的外圍輪廓就足以告訴大家這是一隻手。

這左下第一圖純粹只是一個平面模型；第二圖（右下）卻是一個三度空間的描述。在這轉變的過程，畫者為了畫進主題；已經把平面的輪廓剪影轉化為實體了。

至於內在的線條表現其實和我們在一般地圖上看到的差不多。正如同地理形式的輪廓能借由計劃一個凹凸起伏的鮮明表面來描繪一個山丘；藝術家們做畫也是得由物體最外在的輪廓開始。所以一個畫家無論如何都要留意被畫的目標，然後決定如何去找出那些內在輪廓的線條；最起碼也得像地圖或一般圖解表一樣，千萬不可以太過於機械地下筆。就拿這一頁圖中的手來做比方；它表現出很自然的輪廓——有手指頭，有腕關節，還有從指端即可見一直縱長延伸到手及手臂部分的木紋。內在的線條輪廓和外在的一樣重要。所以初學者切記不要只勾勒完外在的輪廓就自作聰明地把其它部分填滿起來。最理想的方式是，您應該嚐試著如何同時發展這裏外兩樣；用心留意該怎麼樣把題材內在本質的線條描繪與外在輪廓組織起來。不管怎麼樣，咱們找不出任何理由可以阻止您先畫內部的輪廓再描繪外在的線條。明與暗的表現也是如此；可以從題材上抓住一個靈感（見第十四頁）再將平面的圖形轉變成一個實體。但是不要忘記，不論明亮的部分也好，還是陰暗的部分；它們都可能獨立於內在輪廓的結構。因為它們彼此是直接相關的。

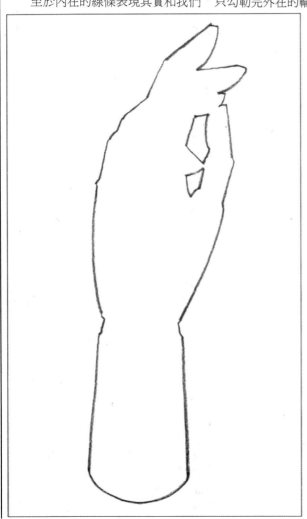

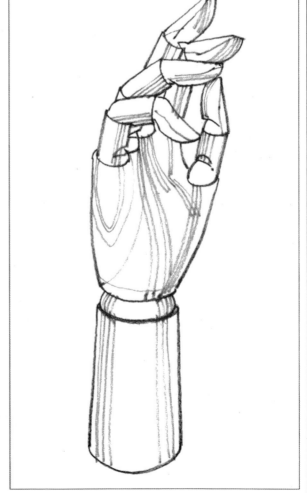

明暗度的繪法

借由實物上的光線，我們可以輕易地看出它的三度空間。光度愈少，暗度就愈高；相對地，所有的物體也就愈顯平面感了。強烈而有方向感的光線顯得刺眼，也同時將陰影定位在實體的周遭；當然也可以創出明亮的高感度及折射度。向這般擴散光線的效果是精緻多了。這裏我們拿蘋果當主題；在畫家的工作室中，由左上方的窗戶投下強烈的光線。因此蘋果的上方有著高亮度，至於陰影當然是座落在水果的右手邊了。

色調

要把一個實體的光線和陰影指示出來，就意味著要選擇出黑與白對比

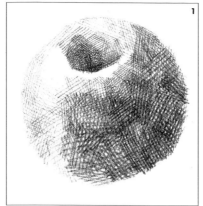

的區域。這樣黑白的區分即是所謂的〝色調〞。繪畫色調程度從黑色到白色，其間當然包括了各種不同程度的灰色。不論是擇取畫中的明暗度或對畫中做顏色與實物的相對效果，畫者一定要摒棄實物的原色；尤其是當這題材本身有著蠻複雜的圖形時，更是難上加難。事實上，蘋果不是紅的就是綠的，但是畫家必須有意識到它的色調問題；用單色畫法來彰顯明度與暗度的效果並選擇用黑色或白色來闡釋它。當然，任何其它顏色，只要是單一的，也都可以運用在這裏。

繪畫的描影法

草畫略圖的陰影有好幾種不同的技巧。也許，在遮蔽部分用一系列的

平行線覆蓋算是最尋常的一種；這種技巧就是知名的（細平行線形成的）影線法。當這些細線愈靠近、愈密集，色調自然比較深；而線與線之間的空間愈大，當然就產生比較明亮的色調。不管您採用何種方法，都得有個柔韌性，也就是說要懂得變化色調。

一、十字交叉形的影線法

陰影的產生就在於這許許多多橫線交錯的十字下。這個方法顯得比較細膩，而且交錯愈不密集的地方明亮度就愈高。

二、潦草形的影線法

用最通常的許多平行線不按章法地座落在蘋果的圓形上，所以畫家便採納了一種較鬆散的形式來表現這個手法。

三、折衷調合式的色調繪法

在這裏，我們不再談影線法，因為我們經由這個折衷式描影可以得到非常柔和的陰影。透過手指頭、橡皮擦，甚至布塊來折衷物體的色調，這種方式，只適用於柔和性的繪畫材

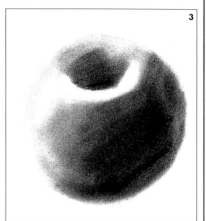

料。諸如炭筆、粉彩筆、以及軟鉛筆等等。

四、點畫法

集許許多多微小的點也可以描繪出陰影——愈密集的點面，暗影度就愈高。

顏色與組織結構的表面

當我們要評估一個實體的明暗色調時，實體本身的組織結構和顏色常常是影響很大的主要因素。比方說，一個大表面色調明暗的對比沒有小表面上的強烈，而且面積愈小的組織結構常常都有著較明亮的高感度反光。實物的原色也一樣，大大地影響著色調的程度。拿兩個完全一樣的東西當繪畫素材，一個

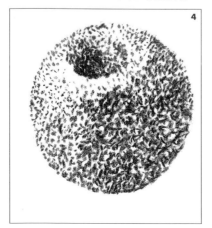

畫得較亮，另一個畫得較暗；同樣是用單色畫法的話，結果却也不竟相同。您會發現，在畫得較暗的那一個主題上的明暗對比要比那個畫得亮一點的主題來得深刻強烈。

描繪的方法

當您想製造陰影時，您可以常用一種對題材三度空間的預感，更用心在落筆的方向；而這些您落下的筆畫就代表圖中的色調了。換句話說，形成陰影的方向一定要合乎邏輯——千萬要順著題材的型與樣子來畫，不要違背它。就拿這頁中四個圖表中的蘋果而言，用來描影的線條一定是順著這水果的圓弧度而座落的。

平面圖

能夠逐漸畫曲線邊的題材其實都很好畫；像球狀體和圓椎體它們的邊是長方形的，而該明該暗的部分幾乎是分配好的；這一點使得要描繪它們的形狀變得簡單許多。

然而，並非所有的題材都會像我們舉例的圓柱體這樣直挺挺的。愈自然的形狀通常是較受畫家們喜愛的，但無可避免的，它們也經常是較複雜的。植物、花草、動物、鳥禽和人類的肖像都是吸引人且具挑戰性的繪畫題材；但是一旦要畫下這些主題時，他們都是出了名的複雜難畫。當光線以無法事先預料的方式座落在實體的表面，這會使明暗的細微處顯得更難畫。

把您所看到的簡單化就是最佳的主題步驟。試著不要在意足以困擾您的細節及一些小面上的不對稱，直接破題而入著手明暗的基礎部分。這些被簡化的部分就叫做〝平面〞。

在這兒，我們借一個圓柱體和一個人面肖像來圖解闡釋。那些最明亮的平面就是直接收到光線的部分；而最暗的平面當然就是背對著光的部分。至於灰色，或者說中等色調的部分則代表著不同明暗度的平面。圖案中的臉，光線正好從左上方照射下來，落在額頭上、臉頰，還有鼻子上，以及嘴巴與鼻子之間凸出來的部分；另外還有下嘴唇而被光線照到。這些將在繪畫中成為最明亮的部分，畫家自然得在紙上鋪鮮亮的色調。最黑暗的部分明顯地座落在整個頭頸的右邊，甚致某些部分還得鋪黑。

在達成創造一個實際影像之前，畫家借由這種簡化法來解決結構的問題。以此為基礎，等先建立了實體的結構，畫家們再自由地發展其它細節；瓦解粗大的平面圖為較柔和折衷的許多小部分。

對任何題材都可以使用這樣的技巧，它將幫助你畫出既簡單又複雜的兩種形式。

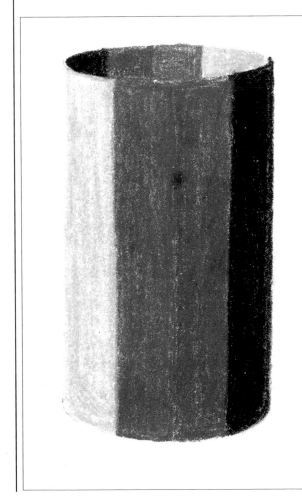

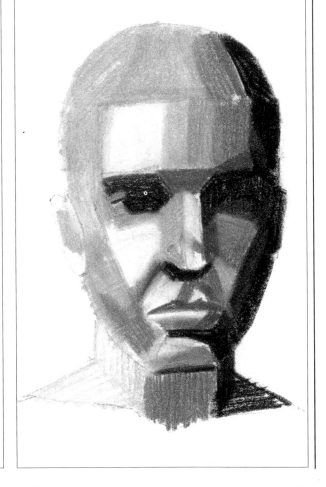

人物

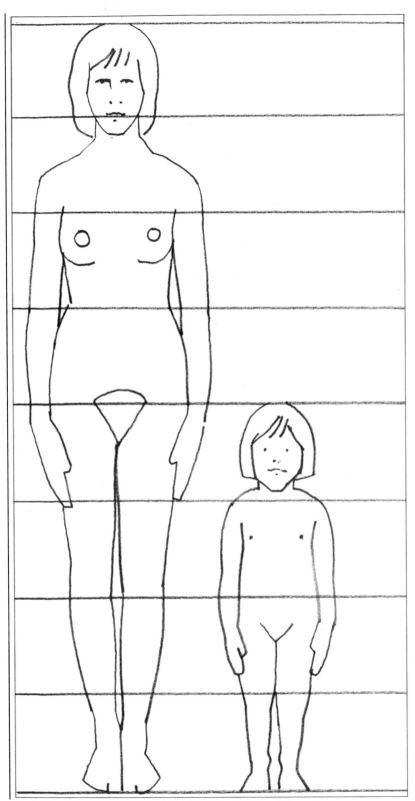

比例

一般人都不太會去注意人體的比例，萬一犯了這個錯誤，後果真是出奇地糟糕。假如比例不對勁；把一個人的頭畫得太大或手臂畫得特別長；其它的部分就算您畫得再仔細，這個肖像註定要看起來像個怪物。而且，經過好長一段時間的繪圖，一個小小的比例上的錯誤，就足以淹沒您預期的快樂，這真是一個悲哀的事實。會體驗到這些不對勁的人通常是一些才剛開始習畫不久的人們。

有個避免這個問題的辦法就是經常從您的工作中站出來，退一步估量是否一切都好。也或許直挺者畫可以避免因為立體構圖中為了表示遠近距離而把實體縮小的疑慮，甚或摒除扭曲變形的眼光。

按常理而言，一個站立著的成人頭的比例約占他全身的七分之一；而一個小孩頭占整個身體多一點的比例，這得視小孩的年齡而定。很明顯地，這個說法還是有變數的，但卻不失為一個不錯的遵循法則。手臂的實際比例通常比想像中來得要長；一個張開雙臂站立著的成人，從一手的指尖到另一手的指尖長約莫是頭頂到腳底的長度。當雙臂垂放下來，必定正好貼在大腿股的部位。

要畫一個坐著的人體可能就沒這麼簡單了。在開始動筆之前，就要想像一條線從頭頂穿到腳的平行點。如同一條粗略的導線，光是頭部就差不多要佔了整條線的四分之一。很自然地，這樣的比例要隨不一樣的坐姿和椅子不同的高度而有所變化。所以了，一定要一再觀察您確認要畫的主題；把頭部當成一個最基本的測量單位（見第二十一頁）。

一堆圓柱與真實體積

人物是實體,單一的形式。但是也算是一個彎複雜的形式。頭、軀幹,還有四肢,可以被視爲分開的元素;而且還各自由好幾個形式組成。經過分析,把人體區分爲一系列簡單的圓柱體;像我們的執筆人在這一頁的圖表達的一般;這樣一來會使畫著坐姿人體的任務較容易達成。

爲了這第一步,我們一定要忘記任何線條或表面,甚至於不要管您畫出來的東西到底像不像您所看到的主題。最重要的是要把人體一堆圓柱體來做安排。

軀幹佔了最大的一個面積。這裏我們所圖解的軀幹是直立的,至於人體的重量就借由椅子方正地產生。不管怎麼樣,常常,軀幹都是在一個角度——尤其是指人的其中一條腿幾乎完全載重支撐著整個身體的情況。當身體的重量不平衡地以這種方式分配時,軀幹自然會爲了彌補這樣的不平衡而傾斜以便防止身體摔倒。這時候頭也會很自然地往相反方向偏了。

站到一面長鏡子前,試著將整個身體的重量由一腳轉移到另一腳,看看反應是怎樣。身體的任何一部份有了變更都一定會影響到其它部位。利用各式各樣的姿勢來觀察您自己,您將發現這是多麼地簡單;站在原地,做出舉起一隻手臂的動作,結果一定會讓雙肩有了傾斜,而且也會影響軀幹的角度。想像每一個身體的圓柱體都有一個軸,一個中心桿,然後嚐試去體會您每一種不同的姿勢都必將深深地主宰著這個軸桿的方向。

用這種圓柱體的親題步驟是開始畫人體畫一種很棒的方法。當您大致圖形都出來時,這個最初起

的,看起來活像一個機器人的架構就可以被擦掉了,絕對不會侵害您已完成的畫。然後您自然可以放心地集中注意力在主題可見的外觀部分,將粗糙的一堆轉變成栩栩如生的體積了。倘若不能了解這樣三度空間組織的運用,永遠都會有淪爲只拷貝外觀的危機。

儘管很有用,但這樣親近主題的步驟也並不是嚴謹到一定有這樣固定的方式。它只不過是被設計來幫助了解人體的結構組織,而不是要爲您的繪畫過程框著什麼硬性規定。繪畫是不能被拿來當科學一般

對待的。這裏提出的方法儘供參考,不該被視做技術練習。這種圓柱圖解也許看起來太科學也很沒挑戰性;但,這正是一個藝術家對他擁有的題材所進行的最佳詮釋。

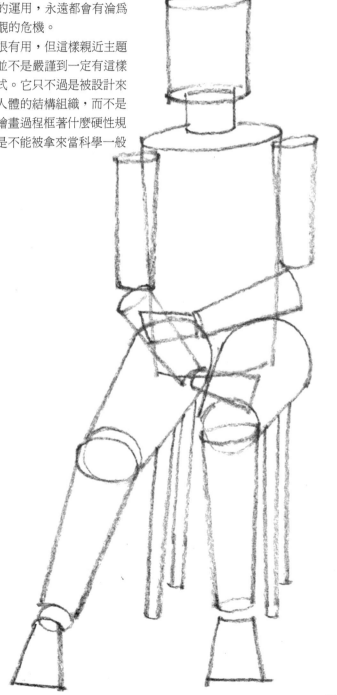

組織
起草圖畫

當我們談論到組織，我們真的不得不要論及題材在紙上所做的安排。這樣的安排，有可能是單一的物體像一個花瓶或一個人體；也有時候是好幾個物體，甚至一個完整景觀的安排。

不管您畫的是什麼，在您開始畫之前，多為這個題材灌注一些思考的空間是很重要的。

詮釋靜物畫；同樣的題材，在此用了四種可能性的安排；而當然還有數不盡的其它擺置。注意了，每一個不同的安排下，背景都扮演了非常重要的角色。在這四個插圖中最基層的區分應該算是屬於馬克杯的藍色和屬於咖啡壺的棕色彼此之間兩種不同顏色對比的安排吧！在這個例子當中，執筆人避開了死板的地平線式的區分，而採用了比較不尋常的解決辦法。

沒有一個題材適合歸於我們最平常工作中的長方形或正方形的狀態。當我們盯著做畫的題材時，事實上我們所看到的是一個只有模糊的輪廓且沒有組織的形狀；而且在同一個時間裏，我們的眼睛也只能集焦點於形狀的某一個部分。剩餘的影像坦白說都不清楚。

因此，眼前最迫切的問題應該是如何確定組織的邊際，為您的題材擷取最適宜的形狀；或者說，把題材安置在那樣一個形狀當中。有一種不用畫紙的獨立繪畫，專門在做形體研究也同樣運用到這樣的原則。事實上，把被畫的題材合宜地擺到畫紙中適當的位置還是相當須要的；並且還要預留足夠的空間給每一個形體，避免擠成一團而導致整個題材在畫紙上顯得過於渺小。

透過所謂「直角的眼光」來留意題材是一個很棒的辦法；也就是說切割一片形體來看。對形體採用切割式的單片觀察，直到您找到您想要的正確組織為止。用這個方法，您也可以看見題材四周的空間形態—以本頁插圖為例狀是藍色的牆與棕色的桌子。

平衡均稱也是繪畫組織中不可免的要素。一幅缺乏距離與前景對比的畫總是比著多樣性均衡組織的畫來得乏味。尤其是在山水風景畫裏頭，缺了勻稱的組織，畫裏的每一樣景物都顯得乏味太小而有距離感了。

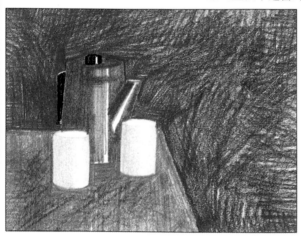
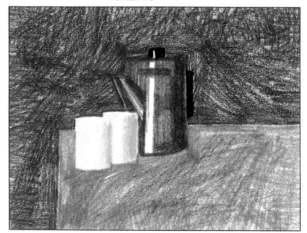
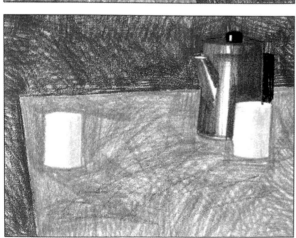
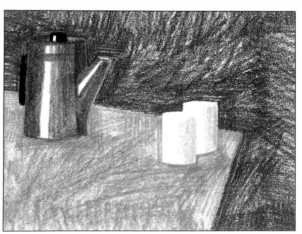

反白的狀態

當您要展開計劃一個組織的動作時，切記不要忽略了題材彼此之間還有周圍空間的估計。萬一忘了把它們算進去，輕者至少是大作缺乏結合力與設計感。重者則錯誤百出；影響到繪畫的其它部分。

插圖裏多葉的嫩枝並非眞由描繪葉子的形狀而完成；而是借著畫好葉與葉之間的空間反白成圖的。用這樣的繪圖法，畫者不但能成功地創造出令人滿意的繪圖組織；細心地照顧到每一部分，還能顧到整體的設計。特別留意整個題材是如何被延展到紙邊的。

由反白筆法繪圖，會自然而然地迫使您主動地意識到整體的組織。傳統畫法有不理想的地方；容易導致畫的人有偷懶的傾向，畫他所知道的而不是看到的。打個比方，大家都曉得葉子長什麼樣；也就懶得麻煩再做觀察確定畫的是否正確了。然而，由於我們比較難預期到葉與葉彼此空間的形狀，在以反白繪圖時就不得不小心翼翼地觀看實物了。用這種方式練習，目的不在於僅想達成和一般畫法的結果相較高下；而是要訓練執筆的人的觀察力以便在用任何方式做畫時都能更精確無誤地表達出來。

常運用這個技巧來練習做畫，您將會驚訝於當您意識到反白空間而繪圖時，畫好正確的圖是多麼簡單的事了。桌子、椅子都是蠻好的練習對象，因爲不論是它們的脚或扶手都能創造出空間的多變性幾何圖案來。其它可以拿來練習的題材還有多天裏的樹木（光禿禿的枝幹和細長的嫩枝），家庭用品，或整組的物體等等。

配合遠近距離的透視法

線的透視方式

　　想像自己站在一條直敞無比的大道上望遠處看，您必將注意到路的兩邊同時出現，卻也一起消失在地平線上的某一點。這樣的光景完全印證了線的透視法的一個原則。在同一個平面上的平行線會呈現出愈來愈靠近的樣子，然後模糊在遙遠的那一方。那一個看起來它們已碰頭的點就叫做〝消失點〞(亦即所謂透視學裏構成各物體輪廓的平行線似乎相交集的那一點)。線的透視方式的實際運用是十分重要的，因為做畫時光是用透視法是危險而且容易扭曲整個組織的。

　　假如物體的兩邊都是可以看得見的，必然存在兩個消失點；還有更罕見的，同一物有三邊，那不就要三個所謂的消失點了。在本頁下半部的圖片當中，船的兩個〝邊〞是看得見的；而執筆的畫者也在圖上標出了兩個消失點。

區域的透視方式

　　物體總是會在它們即將模糊消失於遠方時開始顯得不清不楚。舉個例，丘陵和高山在近處有較鮮亮的色澤，愈遠就愈發地蒼翠了。那是因為大氣的干擾影響了我們的視覺。

　　對一位畫家而言，區域的透視方式是在指明空間感時一個很有用的方法。想畫出有模糊感的遠距離物品，線條要細膩些，因為這樣比較能產生蕭條的假像。最下面插圖中的橋墩，畫家為較大的前景線條，採以柔和的筆觸；遠處的物體

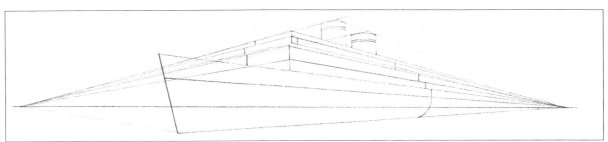

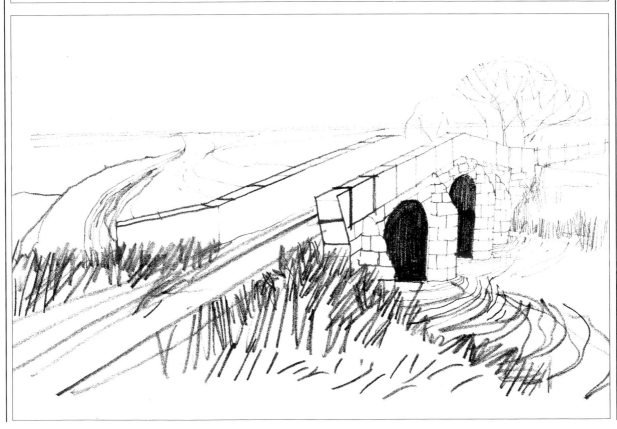

則用了較生硬的筆畫以產生較瘦、較蒼白的線條。

測量後的繪圖

以手臂垂直的方向直挺握筆，利用這個方法來測量題材的正確比例。首先在主題上挑選個〝距離〞做為測量的最小單位，把筆端當做是這一個小單位的一端而您的大姆指記號為這小單位的另一端；開始用這一小段來測量記錄其它的東西。拿本頁插圖中的鬱金香來說，畫家先測出一個花苞，然後精細計劃每花苞的位置與花瓶的大小。好比說，這束花的高度正好是一朵花苞的六倍長；這一點倒是繪製地恰到好處。在畫單一線條之前，整個組織被細節性地記錄下來；這一系列的記號也同時完成了各個元素該擺放的位置。在這裏，畫家用的是彩色筆，也因此每個被繪製的記號都著以適當的顏色；像花的紅色，葉的綠色等等。

至於畫人體的時候，最明顯的測量便是要從頭部的高度量起。通常，不管您選擇題材的哪一部分當開始，只要是顯而易見的都可以。

當然，當您實實在在一點也不誇張地為所選的單位做測量時，和畫紙的大小是沒什麼關係的。萬一這個問題不幸發生在您身上，那您也別無選擇地要留意您作品的大小，畢竟這是相關而且蠻要緊的一環。

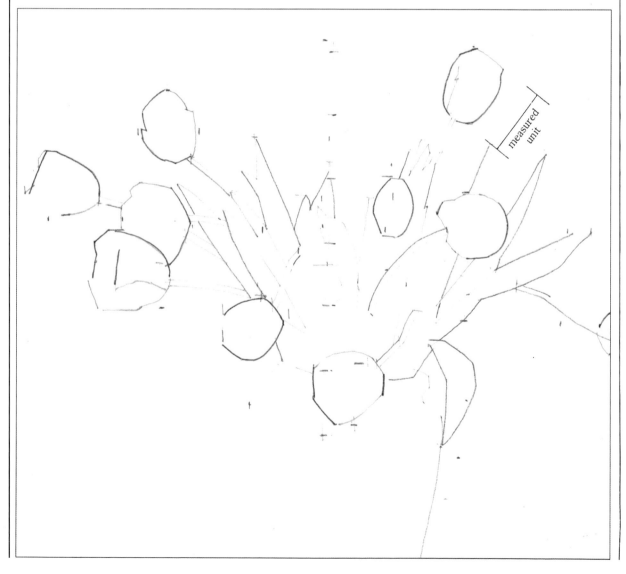

第二章

繪畫的工具介紹

工欲善其事，必先利其器。能夠正確地運用輔助工具與材料是習畫的第一要則。筆者針對現代繪畫不可或缺的必需品在本章做了一個相當細緻的描述與討論。鉛筆畫、或粉彩筆畫，以及炭筆畫都在此列為重要角色來研究並借出圖解做較詳盡的說明。因為它們相異的筆法，各中自有巧妙的運用。總之，讀者將看見一次最佳的示範。無論如何，總是可見某些用具或材料竟然是大部分甚至所有不同種類的繪畫在進行時固定會用到的必備品。本書的第二章便是著眼在這些最常用的、最有用的，也是最基本的材料與用具上。

在選擇特定的材料著筆繪畫之時，正確地選擇紙張相配合才能達到事半功倍的效果。在這兒，我們要針對不相同的繪畫種類，建議您最恰當的輔助用品。儘管難免所謂的〝明文規定〞，本章所訴求的是一種循序性，廣泛性也沒有太多無謂束縛的解釋與說明。

橡皮擦、削鉛筆，以及畫架等等也都在我們的探討範圍內。對初學者而言，了解自己要的是什麼是件難事；往往會莽莽撞撞地採購一堆馬上用得到的東西。除非您真懂那是自己需要的，否則可別輕易花錢。拿畫架來說好了，說穿了真的不便宜。哪怕是它的功能真是無可諱言，購買時的選擇就不得不更謹慎了。更何況好用的工具並不等於有用或有須要用的工具。（例如筆者在完成這整本繪畫階梯入門的過程，就根本沒有藉助到畫架的任何功能）。不管怎麼講，畫架終究是要買的；只不過最好是等到知道是否真正需要的時候才買，並且還得清楚所畫的是大、或是小的；是室內畫還是戶外畫，等等。

素描也好、彩繪也罷，它們都有一個最吸引人的共同特性；那就是簡單與可動性。這話聽來像是隨手拈起畫筆即可揮灑自如，怎不令人心動！然而，日積月累，您的這些素描和彩繪鐵定滙集成一份很驚人的數量；所以找個儲存它們的空間還是不可免的。這樣的一個空間不但能保存好您的作品，也可以用來放置設計圖的櫃子、硬紙夾啦，或其它工具還是檔案等等。反正所有您想到的或認為值得擺在這間工作室以當成在繪畫時備用的東西都能被這個好地方所擁有。

繪畫裝備

固定劑

任何容易沾污的畫都應該噴上固定劑，以保持畫面影像的鮮明度。像用粉彩筆、炭筆等比較軟性的材質做畫時，更尤其要一畫完就噴上固定劑。在工作過程中某些特定的步驟裏頭一點定影的東西是很理想的一個做法；因為它不但可以把弄髒畫的機會減到最低程度，還能避免尚未完成的畫被您五花八門的手給毀了。

這種固定劑通常是裝在噴霧式的罐子裏頭，不管是保存或使用上都很方便。除非您買到用玻璃瓶或塑膠瓶裝的，這或許比較便宜，但是使用時可能要麻煩一些，自己得準備一個金屬噴頭才行。反正這兩種都不錯。

不過咧，這種定影劑有個缺點；也就是會把畫面的色調變得暗一些，而且有時候還蠻嚴重的。粉彩筆畫最容易受到影響，因為它的色澤很淡，那明亮的顏色較容易吸收這種假漆，順理成章地也就破壞畫的原色調了。有好多用粉彩筆做畫的藝術家們，他們噴固定劑時是從畫的背面噴的，理由就在此。當然從背後噴效果比較差，因為部分分子留在背面了，但是影響變化色調的風險也減少多了。

要固定畫的時候，把罐子或瓶子取正確的角度拿距離約十二英吋（也就是三十公分左右）的距離來對著紙噴是最理想的噴法。噴的時候要輕輕地，對著紙來來回回地噴，直到整個畫面都噴到了，也都被固定了。如果您對某定點噴太久，不但定影劑會亂跑，連畫面都要被破壞了。

畫架

用來繪畫或素描的畫架要講求輕，而且高度和角度都能配合您做

1. 散狀軟性畫筆
2. 煙霧定影劑
3. 塑膠橡皮擦
4. 鉛粉橡皮擦
5. 瓶料定影劑
6. 罩色液

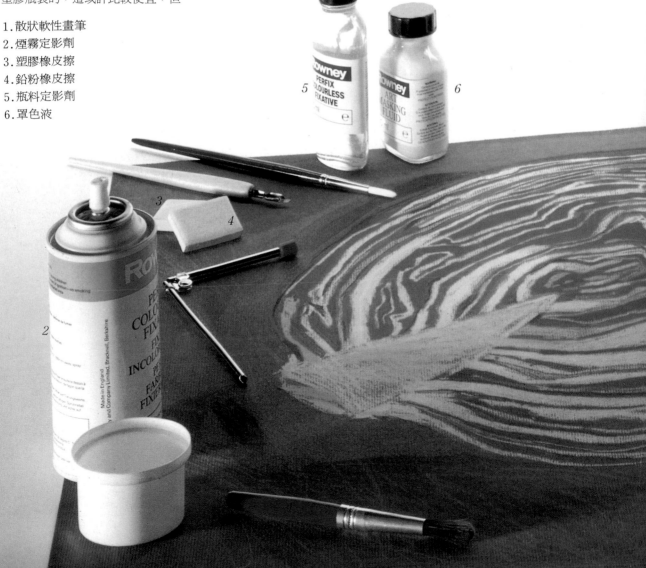

畫時擺放畫板或拍紙簿。畫架必須是可以折疊，方便攜帶到戶外的。

水彩畫的畫架以它水平的姿勢做標準，對於調合顏料的工作或者是有可能加水稀釋的半成品，這種水平畫架是相當管用的；因為它可以保持加上去的任何液體在您落筆的位置而不會到處散開來。還有一種輕量盒裝型畫架也很棒；就因為這個盒子裏頭不但有畫架，還有其它做畫的材料，所以可以迅速又敏捷地完成您突如其來的理念畫於圖畫上。如果是在自個兒家裡工作，一個桌子型的畫架就十分理想了；

有平面的地方就可以擺放這種桌型畫架，不用的時候收起來也不會太佔空間。

哪怕畫架不會是您學畫第一樣要買的用品，也不該太冒然而沒選擇性地買下它；但無論如何我們都可以說，對畫畫的人而言，買畫架來用是遲早要做的義務行為。如果您拿來墊著或支撐著的東西足以把被支撐物都攤平來看或畫，當然是最好不過的了；而且大多數的藝術家都選擇這樣的方式來工作，因為舒適的方法允許他們全心地發揮，而且不會因不便而扭曲了視野，妨

礙繪畫的進行。不過，還是有畫家先是用一塊畫板放在膝蓋上或把畫板頂住桌子成一個角度而同樣畫得很高興的。比方說，這本繪畫階梯最後的幾個章節就是靠著一塊架在平面桌上的畫板來完成的。藝術家們之所時時刻刻把自己的畫撐開來，完全是為了要縱觀並審視維持繼續做畫的水平。

也不是說沒有畫架就無法到戶外去做畫了；您不妨把一條布釘在畫板的兩端，這樣您就可以掛著它在脖子上，一樣走到哪兒畫到哪兒。一張可以摺疊的帆布凳子也同時是戶外素描的最佳拍擋。

畫架(左至右)
1.金屬摺式素描畫架
2.木製摺式素描畫架
3.As2,但附有盒式托座
4.摺式素描盒畫架

紙張／繪畫要素

一件成品的作品，畫紙一定扮演了一個極為重要的角色。譬如您在使用粉彩筆等的材料做彩繪時，您要做的選擇不僅僅是顏色或色調濃淡而已；紙張表面的材質亦會深厚地影響您成品的特色。

傳統上，畫圖紙是白色或透明的。不過，當您研讀完本書後面幾個章節，您不難發現這種傳統上不成文的規定也不全然是必行的。對色彩領會的常識是一個很有決定性的要素。很明顯地，一張色調深濃的紙並不適合纖柔輕淡的筆畫；相同地，做粉彩筆等彩繪時，倘若紙張配合主題的顏色來選擇色調的濃淡，所產生的效果一定比較好。

如何抉擇一張畫紙可是一門值得探討的學問哦！

選擇紙張

藝術家們把紙張的名稱叫得很繁雜，可是，事實上它的種類也不過就幾樣；相當簡單的。基本上分為兩大類；機器製造的和手工製造的。

大部分的紙都是機器製造的。

這些可大致分為〝熱壓式〞（HP），〝不熱壓〞和〝粗糙〞三種。經過熱壓的紙張通常很光滑；可想而知，所謂〝不熱壓〞就是紙張表面已略帶紋路雜質而沒那麼平滑了。至於〝粗糙〞就如同字面看到一般，真的是超級粗糙；常被用來畫水彩畫，這種紙對某些畫是很好運用的，好比說用畫筆沾墨水做畫便是。

手工製的紙很貴，而且通常是用純亞麻線做成的。這樣的紙兩面不盡相同；用來做畫的那一面有被塗上一層東西。假如光憑表面，您無法正確地分辨出那一面是用來畫的，倒是可以認製造者特意弄的透明花紋或浮水印商標。

有一種叫做卡其紙（Car-tridge）的劣質畫紙是最被廣泛用到的；但是其它像Bockingford、Saunders、Arches、Cotman、Kent以及Hollingworth則因紙質而不同。

如果談到畫紙的〝重量〞其實指的就是它的厚度。一般六十到七十磅之間的紙其實是很薄的；要一百四十磅的紙才算厚（這裏的磅重單位是以一令或二十刀來計算；也就是四百八十張紙）。太輕的紙，一遇水就整個皺掉了，即使是後來乾了還是會皺皺的。這也就是警惕我們，當做水彩畫或水溶性鉛筆畫時，要盡可能地避開輕紙（儘管少

5

4

2

1

28

許的水或濕度還不至於有什麼大影響）。選擇厚重的好紙可以避免不必要的問題；樹膠拍紙簿的紙張夠重，值得提供給您參考。

有色調及底色的畫紙

本來就有底色或帶有色調的畫紙廣受歡迎，而且色彩之豐富，色調之自然也是畫家愛用的原因。像Canson、Ingres和Fabriano都是這樣的紙，當然種類不勝枚舉。每種紙各依它的表面粗細來堪定特色，有些呢有著最平常的細微紋路；至於其它的也都依紙面紋凹就可以辨識歸類。

染有色彩且稍爲便宜的紙包括了糖紙；呈現出的顏色以灰色和其它中性色彩爲主。藝術學院的學生和大部分初學者因爲剛開始學，總是會用上好長一段時間的糖紙。一方面用於它的價格錢低，另一方面則是它中性色調可適用於不少繪畫技術的演練及材料的運用。

紙面的紋路

一張畫紙的表面，粗糙或細膩到怎麼樣的程度其實是很重要的。像炭筆或粉彩筆都屬易碎的顏料，更是須要一個恰當的紙面來留住畫！鋼筆和墨水以及其它較細膩繪畫的工具像製圖筆等所用的紙張最好是光滑一些。

特殊用途的紙

按照繪畫的標準，市面上還有好幾種特殊的產品。不過這些特殊品，舉例，較有異國風情的日本紙並不適合一個生手使用。但是還是有別的稍爲機能性的。

研究地理的人或是製圖家最理想也最常用的厚紙板是Ivorex和Bristol；都非常的光滑，質料好到有時候非用它們不能製圖。其它種類的厚紙板沒這麼光滑；純粹是畫紙黏著在硬卡片上罷了。嚴格說來，厚的畫紙板眞是是利於戶外做畫。而且也是最適合炭筆和粉彩筆的做畫用（見下頁）。

1.糖紙
2.糖紙
3.箔金涉水紙中號140lbs
4.粗合林140lbs
5.粗華特曼140lbs
6.熱壓式華特曼
7.布里斯托厚紙板
8.卡其紙
9.柏格曼那特（一種精美的皮紙）
10.光滑合林
11.柏格曼那特（皮紙型）

7

8

9

10

11

繪畫的必須品／紙

本書最後幾個章節所用的紙例都是藝術家們精心挑選的，目的是要把技術和材料做盡可能地一種詮譯。也許，您將可以發現，照著我們所給的例子來進行練習，幫助極大；可是也千萬不要因此替您自己想做的試驗設下絆腳石。不妨試著用不同的層面學習觀察並比較結果的差異；即使只是在練習畫，都會讓這份功課變得更令自己興奮，也更具挑戰性了。

炭筆和粉筆

使用炭筆和粉筆畫時，紙面上最後有鋪點東西或什麼能讓上了筆的東西附著力強一點的訣竅；否則，這樣又乾又粉狀的方法是絕對塗不勻的。若是用太過於光滑的紙張也不行，因為不管是畫下的炭粉或粉筆粉都容易滑動而跑光光。

這兩種筆其實應該搭配著用；陰暗的地方用炭筆，而亮度較高的地方用粉筆來表現。紙張在挑選時也應該偏向中庸色調的比較好，這樣炭筆的黑、粉筆的白都不會被掩沒。甘森（Canson）、英格爾（Ingres）、法畢諾（Fabriano）、蒙特高佛（Montgolfier）以及最便宜的糖紙都是用來畫炭筆畫和粉筆畫的理想紙張。另外有一種較特別的"炭筆紙"也不錯。倒是這種紙張的表面相當粗糙，而且黯淡無光。

彩繪用筆

這個地方要談的包括最傳統的cont´e以及一般畫室常見的粉彩筆。同樣地，紙還是需要用不是太過光滑的表面來畫，免得這麼多的顏色都要摻雜在一起了。傳統cont´e筆的顏色有酒紅色、灰色、褐色及棕色，所以適合挑一種中性色調的紙張來畫；好比說糖紙或其它以淡色為底的紙。而畫室裏常用到的那些色彩分明的粉蠟筆就比較適合用淡調的紙來畫了。

鋼筆、畫刷和墨水

任何紙張都可以用墨水，只是效果不同，可以非常明亮光滑也可以相當粗糙。很光滑的紙張最好用鋼筆；而製圖筆千萬別用在粗質表面的紙張上，因為這會讓筆尖塞住不該有的雜質。如果改用畫筆來畫，範圍就比較沒那麼狹隘了。可以嚐試著用手製的水彩粗面紙來畫，哪怕這種紙不是一般繪畫愛用的；因為它既不尋常又令人興奮的表面，甚至還有彩色斑點及裂紋呢！

粉蠟筆（Pastel）

軟性的粉蠟筆配上質料好已染

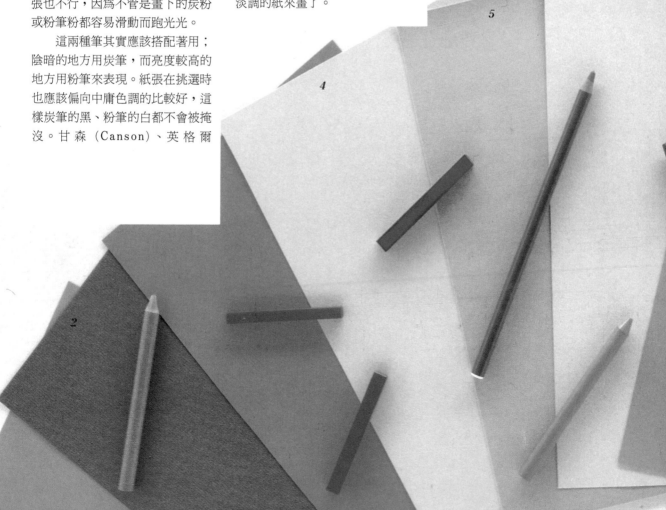

1

2

4

5

6

色的紙做畫最棒。挑一個最和您畫的主題能搭調的。把淡粉蠟筆色調畫在中性偏黑的畫紙上效果最佳。特殊的粉蠟筆紙類似砂紙，藝術用品店裏也有的買。要不然，也可以在家裏附近的五金行購買最細度的砂紙來畫。除非您要的是一種超強的顏色，否則砂紙絕對有幫你握住粉蠟質顏料的本事。

鉛筆和石墨

對鉛筆和石墨畫而言，紙張的選擇彈性就大多了；全憑仗您對作品講求的程度在哪兒。通常，愈光滑的畫紙愈適合小細節的畫；比較粗面的紙則合適做大規模的繪畫。

至於其它那些中庸不太粗又不太細的畫紙或水彩紙也都蠻好用的。但是太亮太滑的紙面就不被建議來做鉛筆或石墨畫了。

彩色鉛筆

這兒要重提的是；不粗不細的紙面用彩色鉛筆做畫最恰當不過了。釋水的多樣性教一張又厚又好的紙耐得住濕。用彩色鉛筆畫圖時，本來就有底色或暗調的畫紙通常都是不太恰當的，因爲這樣一來，鉛筆的色調一定無法強到結果可以在有色紙上突顯出來。所以還是得挑選暗色調的畫紙來配合。

麥克筆（Markers）及細字簽字筆（Fibre－Tip－Pens）

市面上現在無以計數的簽字筆，粗的細的，可畫可寫；成爲文

具界最摩登的新寵兒。有些是防水的，有些則是水溶性的。針對新產品的種類來選擇合宜的紙張；不知道沒關係，反正錯誤和考驗就是正確的最佳途徑。通常不太粗也不過細的紙面最適用於這些麥克筆（簽字筆）。

筆尖有截邊的麥克筆（俗稱〝非凡筆〞於市售上）和某些筆尖有纖維的筆在使用時，液體會流出來，滲到紙張去。倘若用石墨或較細緻的其它藝術用品來輔助，這種非凡筆就不會漏水了。這樣可以保證不滲透到紙面上了。

1.英格烈紙（Ingres）
2.英格烈紙（Ingres）
3.開森紙（Canson）
4.開森紙（Canson）
5.粉蠟筆專用紙
6.開森紙（Canson）
7.開森紙（Canson）
8.開森紙（Canson）
9.倒灰紙（或脫諾爾格雷紙，Turer Grey）
10.綠色的弧形砂紙（Greens〝Camber Sand〞）
11.英格蘭紙（Ingres）

第三章

炭筆和粉筆畫

對於初學者而言，這是最好的工具。在剛開始繪畫時炭筆和粉筆是比一般的鉛筆要理想多了。這個工具在許多藝術學校裏的初級繪畫課程裏非常地流行，因為它能鼓勵學生去經營整個事物架構，而不是流失於細部的描繪。相同的，它也能幫助初學者設想大的，不要拘泥於小節，要把集中的精神放在大主題，用寬容的心來描繪素材的特點，因為運用炭筆和粉筆的畫者在下第一筆時就必然會顧及到所謂的明暗度了。為何不現在就拿起一張大紙釘在牆上，開始在紙面上用炭筆和粉筆塗抹；說不定您能以生動的尺度勾勒出一個簡巨大卻有條理的物體來呢！

不須顧慮小節或擬下過份清楚的大綱，只要先指出物體的陰影處，然後和明亮部分作對比即可。稍後，再繪上輪廓，而仍然用陰影做起始點，不必另外設計一個大架構來當開始。

現在，或許您發現這個工具有些〝零亂〞，並且見到難以完全避免的汚點。請不要擔心，從另一個角度來看；它節省了一項初學者的通病，那就是依賴橡皮擦。正因

為無法依賴，反倒使他們的繪畫保持絕對的乾淨。不過，太乾淨的作品又嫌死氣沈沈，特別是過度修飾的作品。所以之前想到的亂其實是生動；而這正是炭筆畫和粉筆畫值得被讚許的地方。

您不得不要十分確定紙張的選擇，色紙的深淺濃淡可以助您找尋主題的明暗度，而這是極為重要的。要知道，一張沒有任何色調對比的繪畫看起來乏味、引不起別人興趣。色調是我們必須學習如何尋找的一個要素；說尋找是因為做畫時它根本不可能自動出現（例如，就算是一個陰影面，它還是可以有不同的陰暗度）。物體的局部色彩或色調是我們眼睛可見而不加思索的；至於色調，只有在我們想要繪畫時為了想表達吸引人的對比才會尋求的特點。因此，給您一個忠告，養成設想色調的習慣，因為找尋光線的明暗度絕對勝於您對色彩和細節的描繪。首先，您並不需要有太明確的形體當對象，而只有對素材或素材組合稍做出有條理的灰色、黑色及白色來，便是很棒的一次初步練習了。

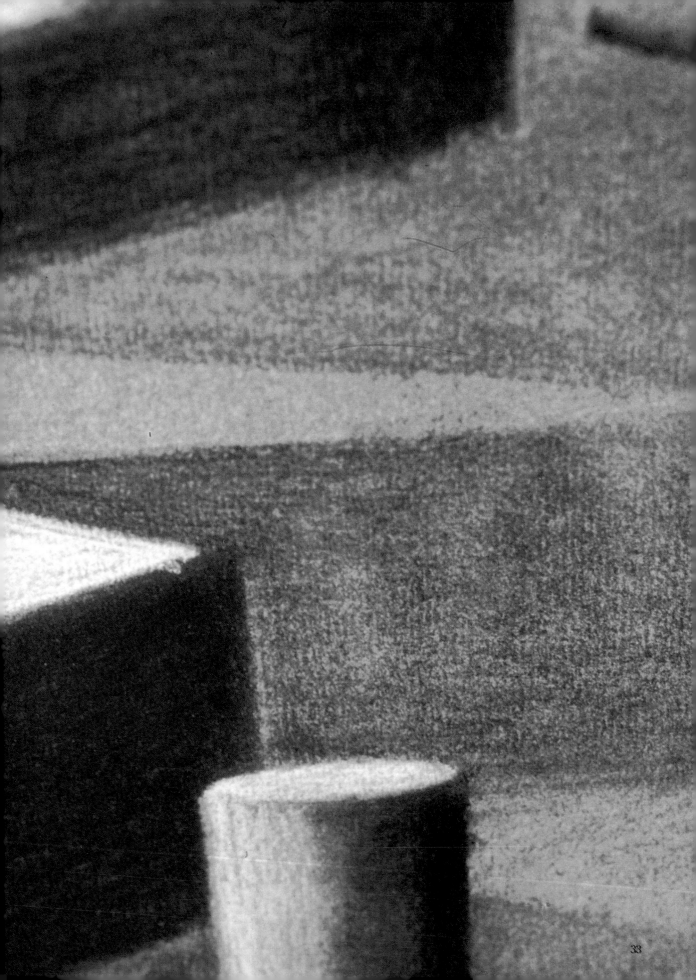

材料
炭筆和粉筆

炭筆，數世紀以來，是藉由部分燃燒和控溫住木頭而製成的。算是歷史上最古老的繪畫材料。用炭筆所繪出的過程在必要時可以藉著橡皮擦加以修正，使其顯得較明亮。木頭炭化的時間愈長，炭筆就愈軟。對藝術家而言，最好品質的炭筆來自蔓藤植物，柳木是很常用的一種。市售的炭筆通常為條狀——六吋長的條狀盒裝。您可以買到整盒細的、粗的、不粗不細的炭筆；有些也有分別零賣。炭筆可以在好的砂紙上摩擦削尖。市面上也有販售另一種類似鉛筆木製炭筆。雖然使用時乾淨許多，但也很麻煩；因為一定要削尖它，炭筆才會露出。

壓縮式炭筆

您還可以買到壓縮炭筆，這是由炭粉壓縮凝結而成的；不容易斷裂。樣子較短一些，常被用在明確色調區塗黑用。這類炭筆也比較粗，不是很容易擦淡更別談擦掉。

粉筆的高亮度

粉筆（碳酸鈣）經常和炭筆一起使用，用在便宜的黑板是再合適不過了。白色粉蠟筆、Cont'e，或彩色鉛筆也可以用，但是許多畫家堅持用粉筆作為在炭筆繪畫時挑出高亮度的一種傳統方式，或者和炭筆混合用以便創造出其間的色調。

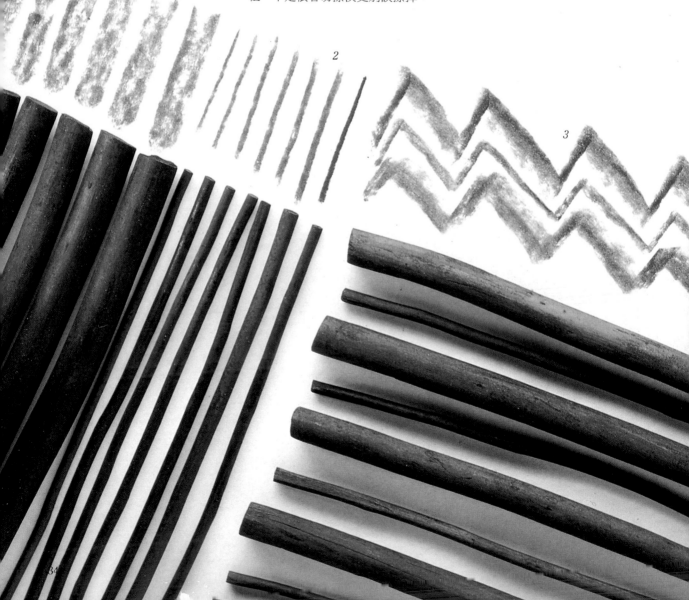

紙張的選擇

為了使黑、白繪畫材料在明暗度能做最好的應用，您要選擇有色彩的紙。可以參看第三十八頁的示範。不同色彩的紙都可以用。開森紙 (Censon) 或英格烈紙 (Ingres) 有許多的顏色，品質好，並且能產生適合中色調的畫面。糖紙，有著暖色調和冷色調的灰表面，並不貴。總之，記得避免使用平滑、光亮的表面。當獨自使用炭筆時，若只是想做線條描繪而不是色調畫時，什麼紙面都無妨；白色或非白色其實都可以。炭筆對紙的構造和紋路可產生調和，並可做突顯某部分的動作。基於這個理由，水彩紙是很好的證明，因為水彩紙的抗點表面足以創造生動的繪畫構造。對於初學者而言，該怎樣做到這點並不好處理；反正盡可能避免用結構太過複雜的紙就是了。不過偶爾做個實驗也不錯。因為炭筆對於大尺度的繪畫是很理想的，何不試著利用便宜的整卷白報紙或線條紙來做練習！

調和的工具

炭筆色調可以藉橡皮擦來調和或使其明亮。可揉捏的橡皮擦因為較軟並可黏著炭粉，是很理想的炭筆畫輔用工具。其它可以做為炭筆畫製造明亮效果的用具還有亞麻、毛刷、面紙，甚至於破布。另外，把畫固定起來是不可或缺的一道手續，缺了這一層，畫面的線條和色調都會模糊不清的。

1.粗炭筆
2.細炭筆
3.各類炭筆
4.白粉筆

4

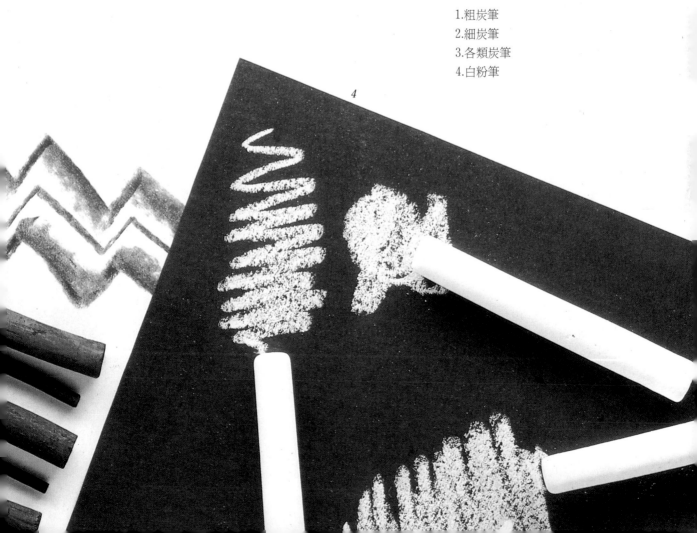

技巧
炭筆和粉筆

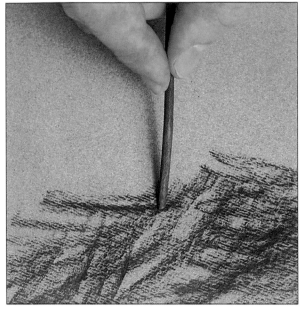

軟調調和

炭筆是所有繪畫材料中最好用的；用它，可以繪出任何厚度和密度的線條，創造重陰影區，也可以籍由精細的、成級的色調來描繪形體。炭筆它天然的粒狀足以創造出不尋常構造的記號或線條，尤其是用有粗紙上。想要一個平和的效果則必須配和炭筆來用；配合的過程常可以指頭、亞麻、一張紙或布來輔助。對於剛起步的畫者，這個技巧的練習可以感受效果的。

若想創造調和色調的廣泛效果，首先，您得先畫個潦草的記號區域，儘量整齊，前後一致一些（如圖一）。不要大力壓炭筆，因為記號太深就不好調和了。試著用指端輕拭畫痕求取調和表面的效果（見圖二）。這兩個步驟完成後即如圖三；一幅既深又柔軟的陰影，之後可以依所須色調的深度不斷地重覆這樣的步驟，或是進一步做調和明亮作用的動作。

記住，所謂調和，擦拭或平拭的範圍不能大；常指細微部分甚至運用在一個線條上。粉筆加炭筆也一樣可以達到調和的效果。

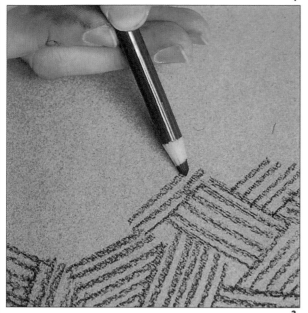

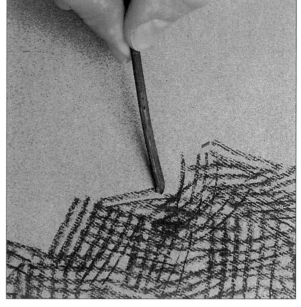

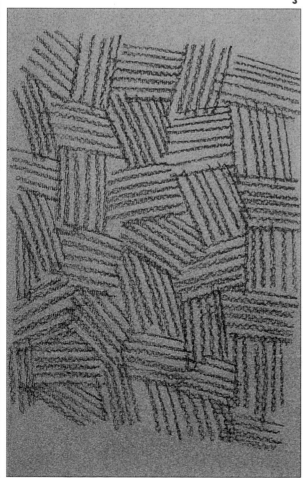

平行線和交叉線條

　　用炭筆、炭鉛筆、粉筆或任何繪畫工具，反正都可以畫出線條來。軟的畫材為了營造某一種色調，用線條混合以便發揮得好些 (舉例：前一頁插畫的步驟)。但若是採取傳統的平行線法和交叉線法，用單獨的畫線動作就可以建立想要的色調。先選定一個區域，畫下平行線條，緊密的線條可以顯現較黑亮的成效；只要保持平行線的大小，自由地運用簡單潦草的線條，也可以做出比較鬆卻有架構的外觀來。

　　在這裏藝術家所展示的平行線效果是融合了炭筆和粉筆的運用。圖一中畫家用炭鉛筆使畫面產生較硬的線條，並可控制色調到極大的範圍。圖二中畫家用鄰近的平行線條，允許淺色紙展現在黑色記號之間以便顯出最後色調的陰影面。又粗又軟的炭筆比較不容易控制平行線。至於圖三所示範的，則以自由的筆畫來取代固定的型式，一樣可以憑著交叉線和平行線做出淺網狀的色調。不管是在白紙或有色的紙上做；紙本身的顏色到最後一定會影響畫面的最終色調。

形體繪畫
炭筆和粉筆

一個球體、圓柱體或一個盒子在我們透過自然的光線和陰影看來，其實都是很類似的形體。沒有了光影的協助，它們都將成為一些平面的形狀了。換句話說，我們平常看到的是一種色調的形體。這並非每天生活中要面對的問題；因為我們已經預期相似的物體應該看起來像的概念，但是，對一個畫家而言，要在白紙上創造另一個形體卻是繪畫生活中很基本的一個問題。從選擇一些簡單的物體開始習畫，也許身邊缺乏太精確的物品，不妨用心找，家裏頭一定有一些通用的目標。

粉筆和炭筆是初步習畫的最佳撰擇，因為它們把色調的完全範圍都涵蓋了。炭筆可畫重一點的深黑色，而粉筆的運用則足以展現光線白亮的一面。這兩種筆都屬於粗短型，鼓勵您打基礎的階段都用寬線條。

這一類繪畫採用有底色或灰色的紙，是不用純白的紙來做炭筆和粉筆畫的。因為利用中色調的灰，畫者只要把黑的暈得更黑，白的塗得更白就夠了。

1

一、畫家用白粉筆先圈出大綱。線條要輕，這樣繪畫才不會被大綱所設限。打一開始就要考慮它的組合成份，這是非常重要的。圖中這張Ingres的灰底紙是二十二英吋×三十英吋（56公分×76公分）的，應該充分被利用；當然，如果物體本身太小，相形之下所繪出的形體也會太小。

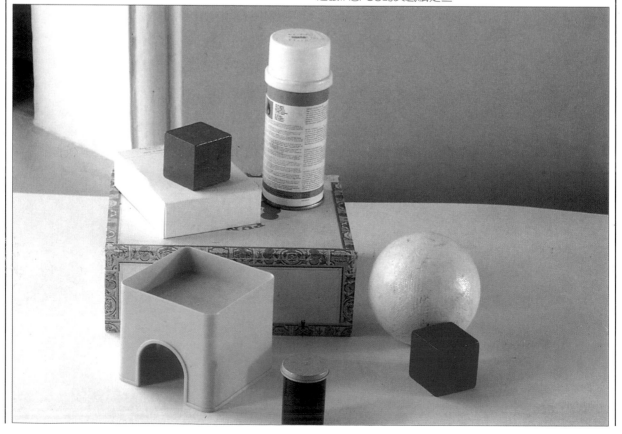

2 **3**

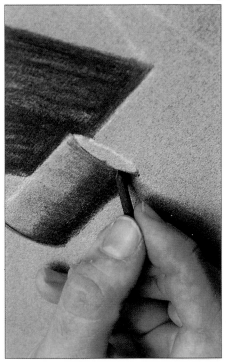 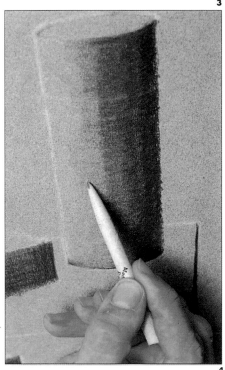

4

二、以炭筆先將主體黑的部分標黑。不過如果被畫的素材有不同的顏色或涵括不同的形體，通常就比較難辨識出亮和暗的區域了。有個竅門，也就是半瞇著眼來看這個物體，然後挑出局部的顏色標上，使得高亮度和陰影更加區分。

三、這裏是用亞麻作爲調和炭色調的一個示範（之前我們已略有提過）。圓柱體一邊是暗的，而另外一邊是亮的；自然從最暗到最亮的這區是漸層的。因此陰影區必須逐漸消退。用亞麻擦拭炭痕使其光亮並幫助調和。

四、在這一階段中，畫家已經把陰影區大致建立好。然後用炭筆加重比較暗黑的區域；當用炭筆施力描繪時，偏黑或深灰的效果就出來了。因爲炭筆容易碎，當您首次拿炭筆做畫便會發現漸層塗黑非常容易。從圖的色調我們可以看出畫者用了一個次級、輕度的灰作爲中度的陰影或兩者之間的顏色。先用炭筆輕輕地畫，偶爾再運用亞麻軟化太黑的區域。

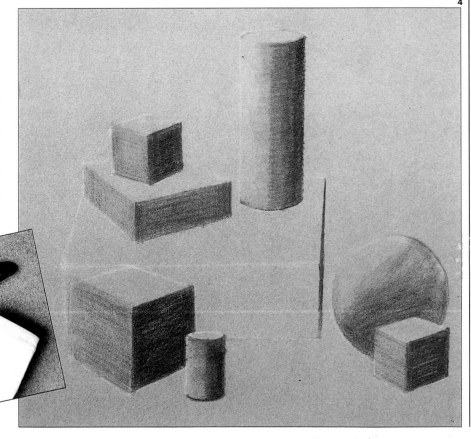

炭筆和粉筆

五、在進行下一個步驟時，畫者早用固定劑噴上去以固定住炭粉了。有個灯光座落在物體上，表示出頂面是光亮區，同時陰影即在另一面清楚地顯現。光線可以幫助立方體描繪體積和形態，包括球體、圓柱體和盒子。圖中，畫者將最明顯的高亮度區挑出來並繪以它們

最高密度的白。粉筆鉛筆用在盒的一邊週圍，表現出明顯的邊線；但倘若沒有也無妨，利用粉筆的另一端，您一樣能達成相同同明顯的效果。

六、到這邊，所有的白色區域和高亮度已經畫好了。畫者巧妙地用粉筆輕描出桌子的表面，藉由十字記號來達成一種不協調的效果。讓灰紙修正爲白，以避免密度過亮的桌面和主體競爭。這樣處理物體會反射出它的本質。它們有光滑的表

面，所以粉筆和炭筆流利的應用在必要時以亞麻來調和。

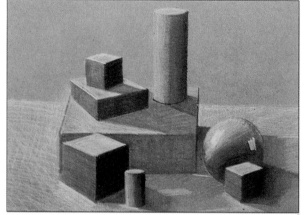

七、畫者在圖七裏所做的動作是描繪背景。因爲畫面很寬，爲了不使它趨於過份黑或密，執筆的人改用炭筆的另一邊快速地塗蓋。這方法無可避免地會產生一些不尋常的構造，待會兒再調和它，但是它有一個好處就是能使畫家控制住色調

——快速地建立好執筆人希望達到的黑色均匀層次。塗黑的手法盡量快，整層都塗到之後覺得依然太淡可再塗第二層、第三層；只要有必要就這樣重覆下去。這樣的過程是建立理想均匀色調所常用到的。

八、在調和背景的步驟時，利用手指可使畫面達到柔和的效果。圖中畫家用指端輕迅地拂拭整個區域，將原來粒狀結構的部分改成柔媚的一面。一幅畫的結構可以有諧和或成對比兩種結果選擇。至於背景的架構表現，倒不必像物體般平滑；

畫家可照自己的觀點來抉擇它的和諧程度。另一種成對比的效果則可以保留背景輕微的粗爌色調以突顯主體。

九、完成畫面的圖形是抽象的，並不困難，不過處理過程是絕對不容易的。與此同理，即使人類實際上也是一個接近圓柱體積的形體；一條手臂或一條腿在繪畫上也一樣須要光線和陰影的相同處理和類似的調和色調；該運用的法則正如同圖中被處理的圓柱體一般。像盒子等立方體即是複雜圖形的基礎表現。例如，一棟房子就包含許多這樣的組合物。相同的原則可應用在有組織的圖形，好比像花朵等植物，因為它們明顯的結構能在這種法則的運用下轉化成基本的幾何形狀。至於較沒結構組織可言的物體，像某些葉子、雲、人的頭髮或動物的毛髮在處理畫面的時候，是比較容易剝奪畫者的信心。要解決這些困難，您得養成注視的好習慣；把這些無形的東西注視成一組體積的安排。炭筆和粉筆的作品在最後一個步驟是記得噴上固定膠，然後等它自然乾。

9

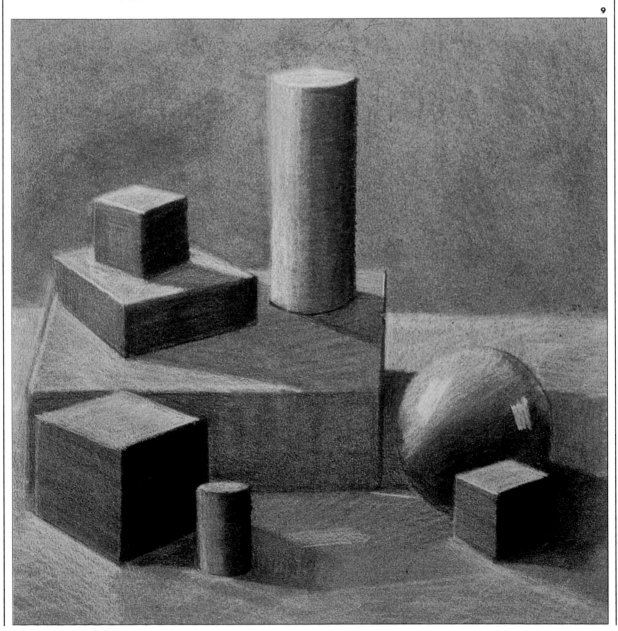

四、線條的描繪已完整達成。輪廓的線條類似地圖山丘的輪廓；在一個平面上描寫出三度空間的形體，並且還在形體間創造出形體。然後這些線條由畫家加重及加厚以便顯現他們的用途。外圍是很明顯而頭蓋骨的形體則較為輕淡。因此，形體已藉線條大致描繪出，並沒有藉助於任何強烈的光源來創造描繪形體中的陰影縫隙。然而，實際上確實有一個光源照在頭蓋骨上，只不過被執畫筆的人蓄意忽略了。畫者單單憑仗著簡單的陰影和線條就創造出固體的形象。

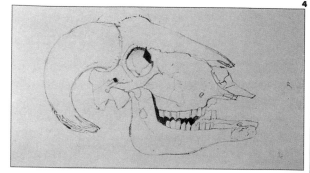

4

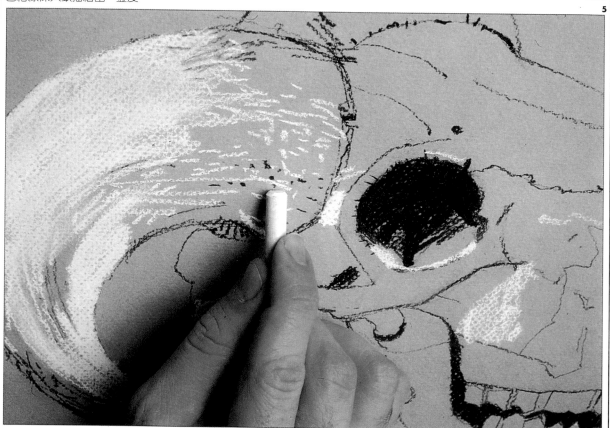

5

五、用白粉筆挑出高亮度和所有頭蓋骨明亮的部分，像眼部凹處的週圍和臉上細小的三角部分。角的部分使用很多白色，非常重要，而且也襯出主體來；那些白色的斑點提供了描繪角部多孔的結構一個有效的方式。

六、到這裏，明亮處和黑調都大致妥當，只是形象仍屬虛弱。這是因為紙質的關係和背景部分。這個圖形尚未轉化成三度空間；畫者也正準備統合形象和背景。

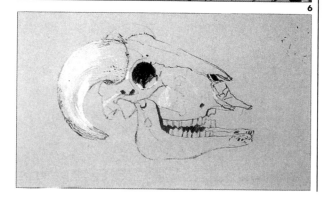

6

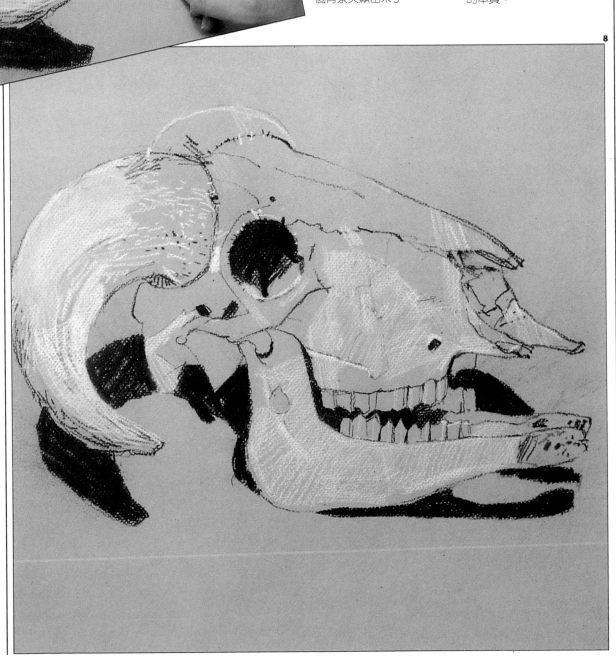

七、畫者用白色粉筆畫出一面平行線在頭蓋骨的下半區域，也畫亮了主題輕色度的骨架。另外一個步驟就是標出背景的陰影，強調黑的部分與桌面的區分；如此一來便真的把羊頭蓋骨於整個背景突顯出來了。

八、最後這一步更是漂亮；畫者用粉筆的單側輕描主體，削弱了兩度空間紙的平面性而把畫於整個空間中俐落出來，而背景區也同時不再那麼平凡了；更棒的是這一筆輕描展示了頭蓋骨骼的本質。

第四章

粉蠟筆、油蠟筆

　　現在要來談顏色的運用，起步仍舊是強調在粗寬方式的表現。有鑑於此，我們選擇可一併購買的色條；粗短的材質可給予廣泛的接觸並且教人忘掉過度的修飾、塗改或細部化的動作。蠟筆、粉彩筆和色筆都屬於這一類。雖然這些筆的畫痕都很粗，但卻很好用。這要比粉蠟筆、油蠟筆更遠離專門技術—參見第七章。

　　要挑白色紙張或有底色的紙張都可以，反正愈大愈好。在這裏，我們的畫家會做兩種大尺度繪畫的示範；所以您也沒有理由不去練習大的，甚至更大的畫面。萬一挑的紙大過於畫板，那就乾脆把紙釘在牆上，絕對不要因為設備的限制而打退堂鼓。儘管畫板和支撐物都很重要，但偶爾也會限制您的工作。在一個大尺度之下，您可以自由發揮；拿手肘當支點，保持線條流整和不受限。相對的，也給自己一次豐富的工作空間。

　　在畫大綱之前，把線條結合及選定色彩勝於填色型態。在炭筆課所學的那一些也可應用在此：顏色及色調。最好有較寬廣的顏色範圍。記住去選擇，選擇適合您主題的顏色。先建立和諧的顏色，開始之後就不要停；尋求您的須求，總之，養成訂定調和色彩的好習慣。

　　這些粗短的材質鼓勵您用整張的紙。千萬別做無益的開始而使畫材失去利用價值。注意在下一個示圖中的龍蝦，幾乎填上了各種可能的色彩。在那一個示範圖形中留下了稍多的空位，可是主題的顏色卻在成品中扮演了一個積極的角色。另外一幅靜物畫的安排取決於上半部的空白—從捲簾一直到下垂的眼部再導致較低的下半部，也就是整個畫面的焦點—人頭像。

材料
色條

從古至今，各般推陳出新的色條眞是不勝枚舉，導致在專門術語上稱呼的困難。舉凡crayon，畫室專用粉彩筆和cont'e等等皆是。這些簡易、短厚的色條和粉蠟筆（pastel）又不盡相同。

cont'e

這些小方塊條由顏料和黏土以及其它成份壓縮所製成。比粉蠟筆（pastel）和炭筆都還堅硬。cont'e傳統的顏色有黑色、白色、深褐色、酒紅色和褐色，另外還有一組灰色系列。用這些傳統顏色做畫彷彿不由得用一種舊式的看法。達文西（Leonardo da Vinci）所用的紅色粉筆就非常像是酒紅色的cont'e筆了。

像粉筆和炭筆，在傳統上，顏色範圍實在有限；在色紙上，淺色比較好做色調的繪畫。無論如何，繪畫材料從沒有停止發展，也在不斷改良中，現在cont'e色條已經發展到全範圍的顏色。cont'e可以單支購買，也可以買傳統的 'carr'es' 色組，甚至全範圍色組。用cont'e來表現圖畫，顏色上可做調和。拿cont'e畫圖，可以用它的筆尖、寬面或寬底，這樣三種厚度線條的選擇。cont'e顏色有固定的必要。最好是用 Ingres、Canson，Cartridge等質料稍好的紙或水彩紙。

畫室專用粉彩筆（或色條）

雖然看起來相似，這些新的畫材跟conté比起來較不靈活；因爲它有蠟質，無法輕易用手指調和。它們類似彩繪用筆，只是沒有木材包起來。色條對初學者而言極好，因爲排距了細部性，所具的蠟質又避免了覆蓋性，最多也只用三種顏色。運用色條，您可在白紙上達到最佳效果（參看龍蝦圖）。這種畫室專用的色條有三種厚度不同的線條可以表現，和cont'e的情形一樣。請

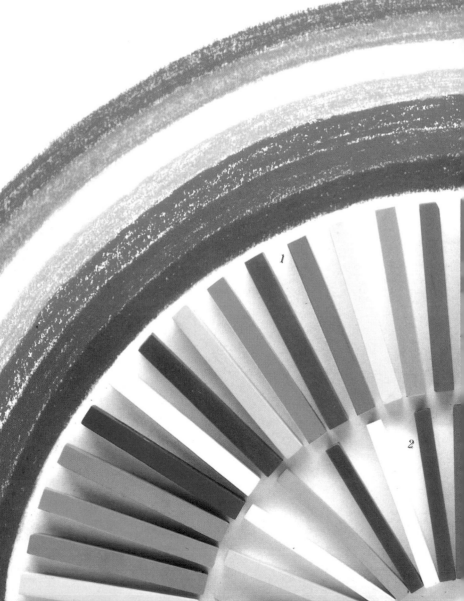

48

用平滑或稍有織紋的紙張，只要紙質不要太粗。色條畫了之後要擦掉並不容易，不過可以刮掉。可以用松脂分解它，只是這個過程中非常難控制顏色和色調，所以最好先在別處做個小實驗。過小的作品並不適用這種色條，它們比較適合做那種快速完成又令人印象深刻的畫。容易斷裂，畫細色層時不要畫太用力。可以在藝品店中買到整組的色條；不過因為它最外面有一層蠟

質，必須先在粗糙的紙上塗抹將蠟去掉，否則第一次使用色條的人會覺得困難重重。

蠟筆（Wax Crayons）

　　屬於便宜的一種，一般文具店就買得到。由於品質稍嫌差，對一些須要控制手法的操作而言，不是恰當的材料。但是因為它便宜，倒是可以常用在快速、實驗性或大尺度的畫。小孩子塗鴉的那種蠟筆其實也蠻適合大人做畫用，所以找像蠟筆這種材料，在美術用品店可以買到；要買小組的，文具店裏頭就有。

水溶性蠟筆

　　這組粗短的筆可以被水溶解。一定要常練習，因為由於水的使用會使顏色變深而更難控制。這類型蠟筆當你想要混合線條以達成漆狀的效果是很好的。不適宜用來畫細部，必須大尺度操作。配合做畫的紙張或卡片必須品質好一點，有抗顯性的。

1.畫室專用色條
2.cont´e蠟筆
3.水溶性蠟筆

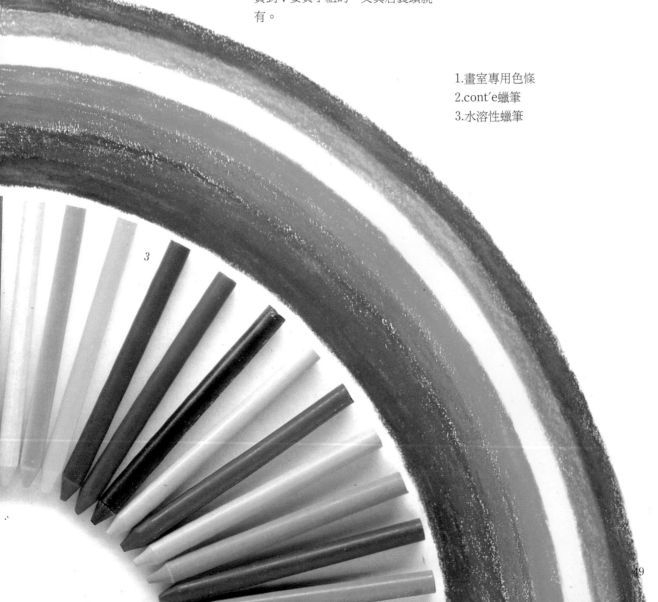

49

技巧／彩繪用筆
色條

Conté蠟筆：漸層色

粉末要比炭筆和粉筆少一些，cont'e的顏色可以藉由一層覆蓋一層達到混合色，也可以展現下一層色彩。它是方型的條塊，要畫平行線條時可用筆端來畫你所想要的交叉線以同時展現下一層的顏色。在這一頁的示範圖表，畫家使用傳統的conté蠟筆—酒紅色、黑色、和白色。圖一所有的酒紅色conté配合有底色的色紙畫下交叉線條得到很平衡的色調。到了圖二，畫家在酒紅色上又加上黑色，利用conté的頂端便可畫出又細又可以控制的線條。結合不同的顏色，以達成您須要的顏色甚至色調（見圖三）。白色可以用來做加亮的效果。

Conté蠟筆：調和色

因為conté非常柔軟，藉著擦拭可以達到調和的成效。當您想要一小塊柔和的色調，這種調和的技巧就非常派得上用場了；比方說在一個既亮又圓的物體上表達分級的陰影和光線（大區域便不適合用，因為很難獲得平滑的顏色）。最下面的示範圖中，畫家把一層顏色畫在另一層顏色的邊境（圖一），然後用指頭擦拭它以達調和效果（圖二），詮釋了如何運用兩種不同的色彩達到調和色的技巧。

Overlaying Colour

1 2 3

 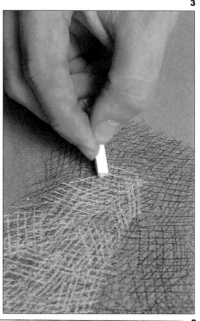

Blending Colour

1 2

畫室專用色條：視覺混合

色條含蠟，而且較重；不像炭筆、conté般容易調合顏色。儘管可經由三兩不同顏色漸層達到混合效果，可是淺色因為蠟質受限，成為亮色和對抗色。用色條來調顏色，頂多可用二到三種，因為它真的蠻難控制效果的。倒是有一種視覺法可以混合顏色；把調和效果反應於眼睛上勝於反映於紙上；這方法的技巧就在利用顏色小點創造您所想要的陰影區。例如，綠點可以和黃點及藍點混合；綠色的最後色調取決於黃色點和藍色點的多少比例，以及它們分佈在紙上的密度。反正不一樣的黃點及藍點比例就會製造出不同程度的主色效果，也因此主色在這種發展情形下便形成了範圍極廣不同深淺度的綠色了。技巧的運用依畫家的方法而各異，包括可以用漆，不過用漆通常是在畫材本身不易混合或調合的時候才使用的；畫室專用的色條也是如此。

圖一，畫者散佈寶紅色點，之後再加上寶藍色點，便造成紫色的感覺。圖二，增添綠點使趨於中性。最後色澤的明亮度完全決定於色點之間空下的白紙面多寡。倘若將這些顏色全放在調色盤上混合，結果一定是死沈的灰色，但是這裏所呈現的卻是十分生動的中立色調。

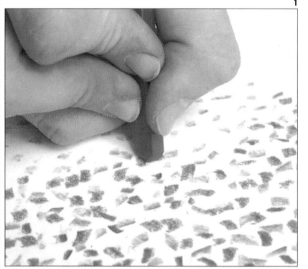

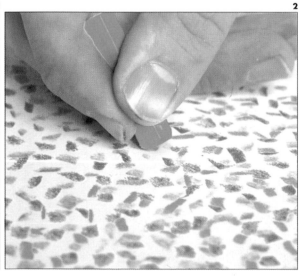

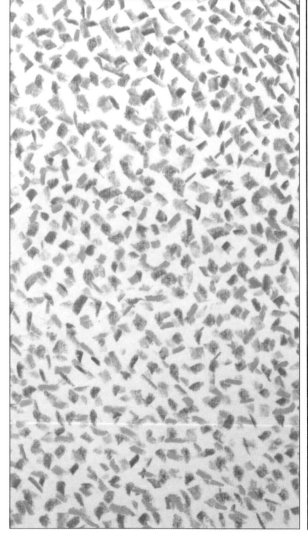

彩繪用筆

畫室專用色條：色層

藉著練習，可將蠟質的色條顏色，控制調和到某種程度。我們方才已見識過結合顏色的視覺混合效果，只是這種技巧並不適用於所有類型的工作，如此說用灰點結構所造成的視覺效果就不受歡迎。下面這些圖是畫家們展示漸層和混合顏色的另一種方式。

畫室專用色條：漸層色

利用漸層方式來混合顏色絕對是個好方法；握住色條輕畫，帶羽毛邊的畫法，適壓以分佈顏料。倒不須要大量的作；保留住白邊（略粗的表面保留顏色勝於平滑的紙）。畫家採用了三種顏色：藍色、紫羅蘭及紅色。圖一，三色的配合達到深度的紫色；加的顏色愈多，所剩的白色自然愈少；因此密度和窒礙也是其結果。圖二，一般而言，在同一個區域用上兩個到三個顏色來漸層已算蠻多的了。

畫室專用色條：條邊

想得到廣闊的效果，就該利用色條的邊（見最下端的示範圖一）。這樣一來就可以展現分散、斑點並帶紙紋的效果（見圖二）。用條邊來做畫一樣可以挑兩三個顏色來達到漸層調色的結果。

編織法

conté和色條便利的方型結構讓執筆人在做記號和編織時有多重選擇。畫粗細的結果，決定於您用筆的哪裏畫；用筆端可畫細，用整個寬邊畫出中等樣子，若用

1 ———————————— Overlaying Colour ———————————— 2

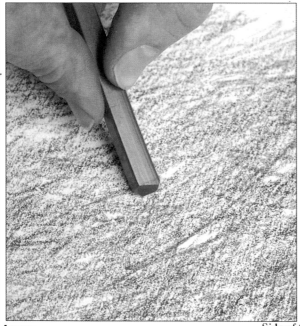
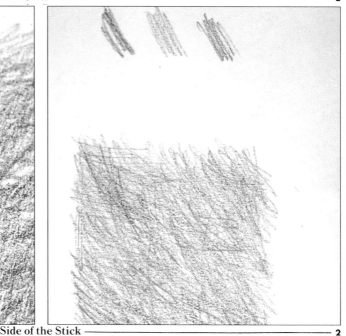

1 ———————————— Side of the Stick ———————————— 2

側邊來畫，一切就顯得粗多了。這裏，我們運用編織法做幾個可能示範。

編織記號

滙集許多又長又寬的紋路可以形成一個平面。從另一方面來說，這樣的筆畫是有透視性的。比方說，您想要以點的結構來描繪道路退後的表面；後退及距離可以藉由條紋對路盡頭的消失點指示出方向來做強調。圖二中羽毛狀的斑紋是另一種表現方法。這種羽毛式斑紋經常被用在許多有織紋的表面；是一種可以快速地將平坦背景擴展成另一種組織結構的好方法。

刮繪法（Sgraffito）

將固體顏色藉由小刀或尖利的刀峯刮取上層顏色，造成畫面上某些密度色調，同時達成活潑的效果。這個技巧可以讓您刻出細邊以顯現底層的顏色甚至紙的色調。下半部兩個圖中，畫者便用小刀的尖端刮走一些頂層的藍色，展現出下面黃色的亮來。

1 ——————— Texture Marks ——————— 2

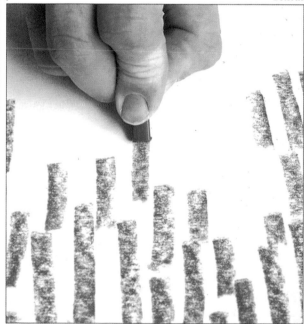 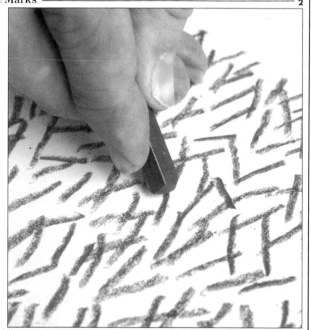

1 ——————— Sgraffito ——————— 2

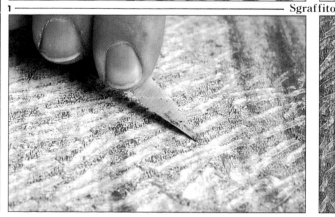

第五章

鋼筆、畫筆及彩色墨水

這些畫材和工具是幾世紀以前一些大師們使用的。到了現在，不僅僅仍適用於傳統的形式，同時也適用於現代的各種變化。當您坐下來拿著一支鋼筆或畫筆以及墨水時，或許您會像以往傳統的藝術家一般；直接做畫。就如同林布蘭特 (Rembrandt，1606-69)，他所創造的棕色墨水和水洗的圖畫，有些都像是草圖；可是也有不少幅就像是原本就已完成的圖了。您正在使用一種足以做多向實驗的畫材和方法，因為它們包含了一些最新的材料。

這一組有創意性的畫材，讓您能夠將線條、色塊和色調結合在一起；可應用於單色或彩色的圖畫中。您可以只用線條，或者用線條搭配色塊。我們的畫家，用製圖筆表現線條，用墨水筆和線條讓多個純色塊鮮明起來以顯示明亮的馬戲團場景，先用一支普通的原子筆就完成一幅速寫。

值得您考慮實驗不同的筆做畫；體悟一下古老年代用的鵝毛筆是怎樣的感覺，並且拿它來和現代的自來水筆（鋼筆）、原子筆和製圖筆相互比較。這些畫材可能用在完成的作品上或現場速寫，墨水現在已經可以用在大範圍的色彩中，有一些是明亮顏色或甚至螢光色；他們也以濃縮液的形式出現。

有許多方法可以用來探究素材的可能性及限制性，試著用毛筆畫來實驗，就像中國的〝沒骨畫法〞。開始時，您可以先描上線條再繪上顏色，或者先畫好一樣濃淡的色塊再加線條。

對於初學畫的人，原子筆和製圖筆是蠻理想的訓練工具。因為沒有先例（沒有任何過往的大師留下原子筆畫的名作），所以您能夠完全隨心所欲地自由實驗。而且這些畫材的限制性也能在素描上被轉為好處，它們可以畫出很單調，沒有變化的線條。也就是說您可以將您得到的訊息記錄下來，而不必去煩惱圖畫完成後會變成怎樣。您可以畫得很緊密或很鬆散，或者在一張作品上同時運用這兩種畫法。

頑固的線條也會迫使您去直接運用一些基本繪圖技巧，譬如加陰影或交互陰影，以達到色調上的效果。

材料

筆、畫筆和墨水

這裏提到的材料，包括一些可以在文具店買到的普通日常用筆；同時，也包括了一些比較技術性的筆。雖然說在這個領域裏，技術上已獲致長足發展，屬於舊時代的鵝毛筆仍未完全消失。並且，事實上有更多的畫家使用鵝毛筆，因為它有一個特色，畫出來的線條看起來都很自然與鵝毛筆完全相反的，是最現代的製圖筆；這對於初學者來講是一個有益的挑戰，尤其是當您有意尋找並想要去探究繪畫的基本原理。我們的藝術家選擇了製圖法畫一些這類型的原理。

技術筆

技術筆管狀的筆尖產生一種規律性的，不變曲的線條。非常適用於圖表，還有須要用直線構成的作品，而且，我們的畫家也在七十頁做了一次用技術筆畫靜物的示範。

製圖筆可在美術用品店社及某些圖表供應商那兒買到。有各種粗細不同的筆尖，有人稱之為〝細小管狀筆尖〞，但仍分了從最粗到最細的，至於種數則因製造而有所相異。有些製造商生產了十九種不同粗細的筆尖；有些卻只生產了十二種。使用過後，記得用適當的清潔劑做好清潔，這樣才能避免管狀筆尖被阻塞。筆製造商有生產特殊的墨水；如果想要預防這種阻塞，就使用專用的墨水吧！只要向筆商買製圖筆時，一道跟他拿取這個特製的墨水。一旦您的筆尖已經塞住了，治療方法很簡單，那就是把它泡在清潔劑中便可解決了。

墨水筆 （Dip Pen）

這是以往學校教室中最常用到的筆，在那裏孩子們弄髒了他們的第一本隨意亂寫的手抄本。剛開始，要把筆浸在墨水裏並控制畫在紙上的線條。對年輕的學童來說，這不算是件容易的事；因為要嚴格地控制墨水流量實在是蠻難的一件事，這全憑仗筆在紙上所施壓的程度而定。就因為這個原因，畫家很喜歡用它。這種筆可以畫很多種不同而且波狀的線條，可以轉變成不同的效果。在大多數的美術用品社都販售著各式筆尖以備套在同一種規格的筆管上。所以即使想畫極細微的線，依然可用同一支筆，只要換掉筆尖就可以了。不過，做好供應筆尖的準備是必須的，因為它們並非永遠都不會壞；持續的壓力會使筆尖易於擴張開來。

原子筆

又便宜、又好用。雖然畫的線

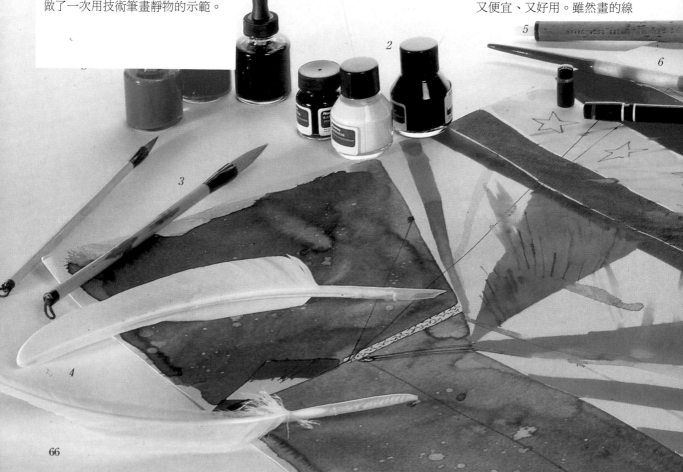

條有線也不會太有趣，無可否認地，它卻是素描的最佳拍擋。用原子筆速寫下來的題材，日後就可做為在畫室或在家裡做畫的參考、顏色也很有限；通常是紅色、藍色、黑色，以及綠色。

自來水筆

自來水筆和鋼筆都可以被用來做畫。儘管不像墨水筆畫出的線條那麼有趣；但是，用自來水筆還是能畫出相當多樣化的符號來。比墨水筆棒的一個地方就是不須要一直停頓下來把筆浸泡在墨水中；所以適合用在素描上。不過請記住，自來水筆的筆尖並非原來就被設計來畫圖用的，因此它們的壽命就有可能比其它的自來水筆來得短些了。

鵝毛筆和蘆葦筆

這些古早型的做畫工具已經持續流行好幾個世紀，並且一直持續到現在；原因就在於它們能畫出多樣的線條並且易於製造美麗的效果。鵝毛筆可以在美術用品社買到。唯有多加練習才能將其多變性展現出來，至於筆尖則須要時常削割以成新筆尖，因為它頭部變軟的速度很快。切割時可以用一把銳利的小刀或美工刀來削。同樣地，許多美術用品店也都有賣蘆葦筆；這種筆畫出的線條很硬，具痙攣性。它抓得出墨水筆在線上的那種效果，只是程度上全然不同。您必須把鵝毛筆和蘆葦筆泡在墨水中無數次，並且一定要實驗到可以正確地拿捏墨水量以避免墨水溢出來弄髒紙面。

墨水

最近幾年來，墨水增加了很多種類。水溶性和防水性是主要的兩種類別。墨水可與任何顏色相配合。

防水性的墨水濃縮液可被裝在瓶子裏頭。因為它們的顏色都很強烈，必須按照需求來稀釋才容許做某種程度的實驗。它們可以調出非常多的顏色，但是有些很快就會消失或褪色。

畫筆

任何的水彩筆都能與墨水一起使用。若想畫線條可用黑貂毛做的畫筆，因為它的品質具十足的彈性；至於混合貂毛及其它毛做的畫筆其實也都不太差。合成的畫筆也可適用，只是彈性大不如純毛筆。中國和日本的毛筆中有用柔軟及尖銳的豬鬃製成的，它們非常適合於畫流動及自然的線條。

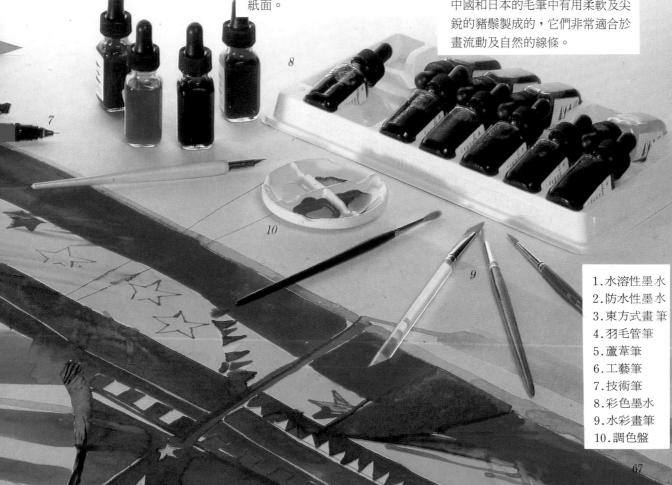

1. 水溶性墨水
2. 防水性墨水
3. 東方式畫筆
4. 羽毛管筆
5. 蘆葦筆
6. 工藝筆
7. 技術筆
8. 彩色墨水
9. 水彩畫筆
10. 調色盤

技巧
筆、畫筆及墨水

製圖筆

　　製圖筆強迫您不得不畫線條，而且也只能畫線條。所有的色調、構造以及樣式均須由此單一元素去發展，去創造。也因此，當您採用了製圖筆來做畫，盡可能使自己非常富有想像力及具備創作發明的能力。在許多方面，像這樣過於規律、機械式的線條都受到限制，不過它本身也有別的優點以做彌補的作用。譬如，他的硬管狀筆尖不僅僅能夠使墨水不致溢出而弄髒紙面，而且這種不變的元素還能夠被運用來將細線條廣泛地穿插入各種不同的構造或畫面中。在這裏、畫家勾畫出一種以交互線條的色調形成的規律記號（左圖一），利用白色卡紙的光滑面製造出最終的圖畫式效果（左圖二）。

鵝毛筆

　　舊式的鵝毛筆幾乎完全不同於新式的製圖筆。在此，問題不再是如何把機械式的線條有趣化；而是對一條既獨特又有趣的不規則線條要如何才能將它控制好！使用鵝毛筆，不能不先好好練習一番；記住，當你用它做畫，一定要常常把筆浸到墨水中，所以，犯不者企圖交出一張乾淨的圖面來。

　　話說回來，這樣反而讓您的羽毛筆創造出最自然，也最富起伏的符號。這裏，（右圖一）畫者以潦草的筆觸在一片不規則的綫條中表現出一區不連續的色調來（右圖二）。

1

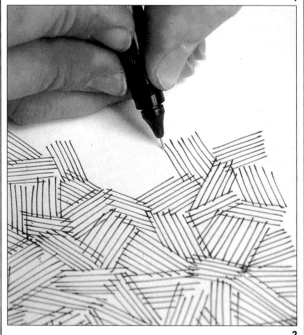

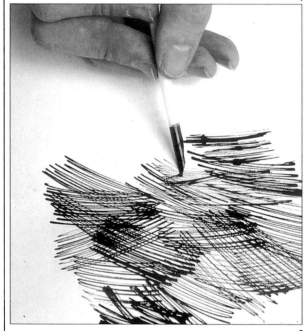

1

2

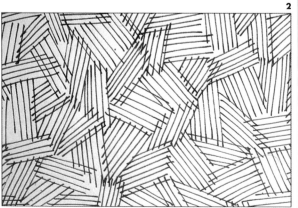

2

畫筆

水彩筆是理想的工具,畫筆愈細,畫出來的線條就愈精緻。不過,有一句相關的警語不可不知道:用這種畫筆做畫的人得學會放輕鬆地去畫,而且還要運用的當。這話一點也沒錯,因為壓力或遲疑都會反映到綫條的質感上,如此一來,自是不能達到平順、清晰的作品。所以,花一點時間去熟悉這種筆的繪畫技巧。最理想的態度與方法是,先決定您要在哪裏做一個記號,然後胆大自信地畫下去,過分謹慎或筆握得太緊都不對。(左圖一)畫者用彩筆尖繪出有特色的綫條,然後(左圖二)創造出一整個區域的色調。

原子筆

使用原子筆時,您的目的並不在於要畫出精細的畫。當其它比較傳統工具不適用時;這個日常用的,熟悉的寫字工具就變成一種快速、方便的素描工具。它的技法受限於只能畫一些做陰影或潦草的普通線條,所以您必須習慣於這些限制。我們的畫家在用原子筆素描時運用了非常多的潦草色調,通常,在開始的時候先畫上一堆鬆散的線條(右圖一),之後才在需要的部位加上更黑或更密的線條(右圖二)。

1

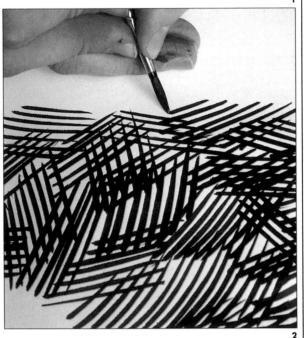

1

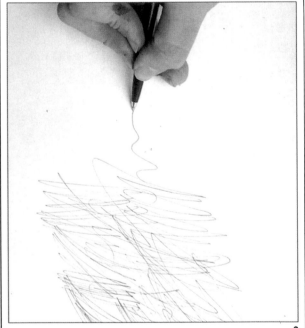

2

2

靜物習作

製圖筆

屬於物體線條的僵硬質感，這次要擺上紙面了。畫素描薄讓畫家有機會用到製圖筆。這種筆非常適合用來畫插圖式的圖表。這些被安排好的紙張，已將構圖分解為一大片、一大片；同時也將物體結合成為一個連貫的集合體。請您注意為什麼在最後完成的圖上，由紙和素描本形成的抽象形狀已經成為主要的特色。畫家寧可選擇去忽視素描本的透視性、而僅僅將它表現成圖畫中單純的長方形。為了換取這個較強烈的形狀之構圖安排，有必要犧牲掉空間的感覺。

因為無法用製圖筆來改變線條的寬度，畫家採用其它方法來創造不同的厚度感。當兩條並列的線條必須表現粗細的不同處時，可以把要成為粗的那條重覆多畫幾次使它看起來寬一些。插圖中的陶罐子底部就是用這種方法來製造狹窄的陰影效果。選擇光滑的白色卡紙來當背景以免妨礙精細的管狀筆尖。

※。

一、在一張十四英吋×十八英吋（36公分×46公分）的平滑白畫紙上，先用簡單的線條勾勒出物體的輪廓。在使用墨水及製圖筆之前，最好先用鉛筆描過；以確定自己已抓準主題的正確比例和位置。

二、畫者繼續將每個物體的形狀描繪出來。因為被嚴格地限制住只能用一種形式的綾條，畫家必須盡可能的畫出每一個物體的特性及構造紋理。譬如說，每支筆的筆頭部分要畫得特別詳細；其它的地方只是用單純的線勾出輪廓。

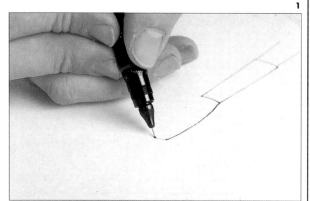

1

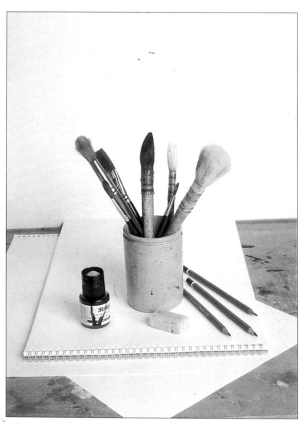

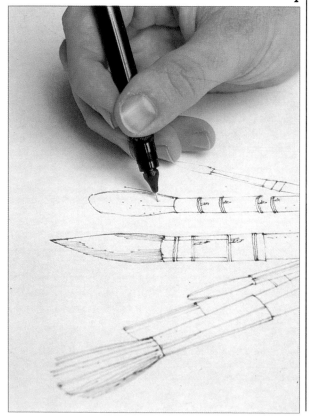

2

三、用製圖筆的確無法畫出太多種不同的色度。陰影和色調的對比也都被制限住了，有時是侷限在規則性的陰影線或交互陰影線疊起來的區域。在這裏，單一的色調被運來畫墨水瓶，然後藉著非常緊密的陰影線條來表現墨水。

四、物品放置所在的素描本、現在要用線條來表現它的螺旋狀的裝釘線；這些規律的捲綫被小心翼翼而且有條理地複製下去。（裝釘線已在前景延展開來，對此構圖上很重要的要素一速寫本子一給予應有的比率及空間，將全部的各個物體整合成一個整體），既然這速寫**3**

本子是整組構圖的一個重大元素，在前景畫上一排素描的裝釘線，可呈現出本子的空間比例，並將所有的個體整合成一個整體。

五、在工具的嚴格限制下，畫家已作了一個具創意性的圖畫。因爲用製圖筆是絕對不可能畫出不同粗細的線條，所以任何的細節或是對於物體本身結構上的關心已經被發揮得淋漓盡致。這

些都得包含在對於結構本身的良好觀察；例如：毛筆桿上的木質紋理及陶罐構造上的斑點。甚至連橡皮擦上的細微不對稱部分也包括進去了。重深的色調被有效地發揮在墨水瓶上，以及鉛筆的深色筆尖。執筆人已經非常技巧地利用對比性的深色調將影像突顯出來；如果太多深色調，反而會使畫面變得支離破碎。

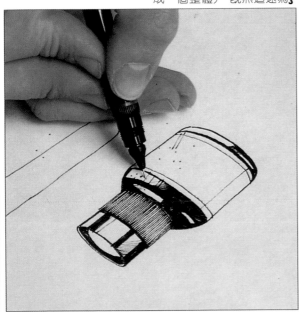

5

4

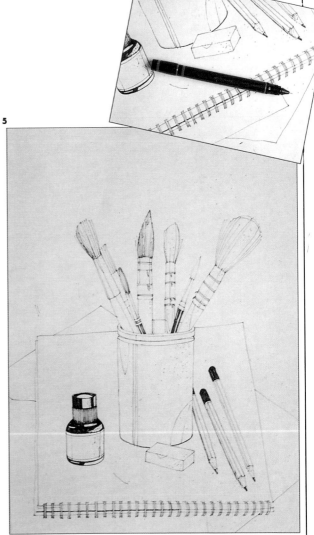

馬戲團場景

筆、畫筆和墨水

為了好好發揮這個明亮鮮活的場景，我們特地在此融合了製圖和繪畫的技巧。用畫筆先將帳蓬、樹和布蓬勾勒出大綱。但是，得畫散些以便清楚地在構圖上看見畫筆的記號。畫家盡力找法子避免留下無色彩的區域，因為墨水是直接由瓶中取出來使用，不加任何顏色的；如此，若讓它留在平坦的紙面上，很容易看起來太過樸素而流於簡陋。就以大範圍的葉叢部份而言，畫家甚至加水潑墨創造出亮點和斑點以避免平板不活潑的色調產生，而且還捉住了大片叢綠的特徵。

可溶性的墨水和防水性的墨水相比，畫家們都寧可選擇可溶性的墨水；因為它的彈性比較大；顏色能在一乾時就被溶解了！非常適合用來處理布蓬和帳蓬的皺褶，還可以將葉叢理想地表達出來。然而，可溶性的墨水也不是真的好到一點問題都沒有。正因為第一層顏色都會企圖溶解第二層顏色，所以導致很難將兩種顏色並列在一塊兒。如此一來，色彩容易外滲；其實這般光景應當是事先可預期的。不過，倒不是每一次都這麼慘，只不過，畫者必須記得在顏色與顏色之間留出一點狹窄的白色區域。

含了所有的主要物品及特徵。記住，因為不能修改，所以在全部構圖裏的所有場景的細節都必須表示出來。從樹木開始，畫家開始用一支黑貂毛筆上色繪大綱。為了畫這個五彩繽紛的馬戲團；鮮紅色加白色的帳蓬，亮黃色的傘、海報，還有露天市場的氣氛；執筆的人選擇了四種鮮亮顏色的墨水：紅色、藍色、綠色以及黃色。

一、畫家開始在一張十八英吋×二十二英吋（46公分×56公分）的大圖畫紙上很輕很精細的用線條把主體勾繪出來。這個構圖包

2

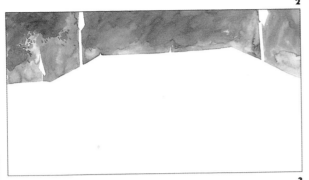

二、背景葉叢的略圖畫得較鬆散。在實際的樹木上可見的不規則光線和顏色利用墨水的色調及技巧性的結構便可將之反映出來。某些顏色加上水就顯得格外淡，不過，這些淡調區是要加上較深的筆調以成陰影部分。這個步驟著墨不須多；筆法愈鬆散，處理的效果就愈好。

三、這裏，執筆者用未經稀釋的藍色來畫星星周圍的旗幟。必須非常謹慎地畫出某些明顯的圖形；例如這些星星，要使它們成為構圖上被注目的焦點，一旦畫糟了，整個畫面也會跟著被破壞掉。另外，由於是會溶解的墨水，記得要在樹的綠色

3

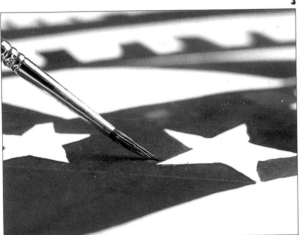

5

與旗幟的藍色之間留下一點狹窄的白色空以避免墨水滲出。

四、畫者仍舊以未稀釋的藍色來裝飾旗桿上的星星。這些外觀摹仿旗幟上星星的白色星星將和所傷的對象造成了明顯的對比；而且能讓畫好的線條與強烈顏色的色塊之間達到平衡。這些細節可以用舊式的墨水管配上中型的筆尖來解決。

五、單單用兩種顏色來勾勒略圖就可以把整個場景的氣氛以及實物的特徵都交待清楚了。很小心地將藍色畫在星星及小二角旗的周圍（待會兒等藍色乾了，才能再動筆）。圖形雖然精細也不必太過小心，事實上過分謹慎會畫出顫抖的線，還不如試著放鬆心情去畫。

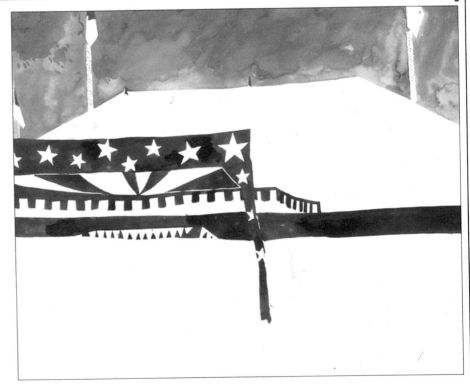

第六章

粉彩筆

粉彩筆的定位在哪兒？它真正地該歸屬於那裏呢？有些人說它們是真正的"顏料"，而且也常用"粉彩筆畫"這樣專門的術語來稱呼用它們完成的作品。但是，它們更是劃線的好工具，因此在繪圖書上有其合法的地位。很多時候，人們將它們隸屬於色條那種矮胖的材料，但是使用粉彩筆必須常做練習，所以它們便自屬一派。

和一般的彩繪用筆一樣，粉彩筆也很適合用在大規模的作品上，並且對顏色的自由運用和說明性的表達有極恰當的功能。要用粉彩筆畫一幅圖，也沒有什麼不可以，只不過一定要謹慎小心，否則就會讓這一個小部分變成"巧克力盒"。

粉彩筆有固定的三種不同型式：軟性的(較為大家熟悉的)、質輕易斷易碎的、以及油性的粉彩筆。之所以有這樣分辨上的稱呼，也是來自它們截然不同的繪畫處理方法。在用軟性粉彩筆時，必須將顏色一層一層疊上去；不斷地混合及重疊色層以達到真正想要的色調。這一點，它們和顏料就十分像。因此您須要的是一個包含許多顏色的大範圍，相同的顏色但不同的色調才能用來取得寫實性的效果。看著葉德加爾・竇加(Edgar Degas,1834-1917)的粉彩筆畫，他是一個擅用技法和材料的可怕實驗者。您可以看到人體的肉色調竟然是用粉紅色、橘色和淡紫色以及棕色，採顯明指向性的筆法畫成的，以表現人類皮膚薄的、半透明的效果。然而，這樣的

技巧是一定得經過練習的！一個初學者的通病就是在一開始就用太濃密的顏色之後就很難再加上任何顏色了。當您習慣了屬於粉彩筆的用法，它們便可以依照您所想要的精細度與小節創造出一幅美麗的圖畫。軟性粉彩筆畫後須要固定而且最好是在每畫一個段落就灑上含有定色劑的輕微噴霧，這樣有助於細粉末在你工作時一直掉落。

比較新近的油性粉彩筆就完全是另外一回事了。它的顏色範圍小很多，操作不熟悉的人很難藉由油性粉彩筆畫取任何精細的效果，常常，只要一嘗試便是錯誤的結果。採用油性粉彩筆，最好是在又大又明顯的作品上；因為它有這個本能能提供給您把一個物體描寫得非常生動，有色彩及快速的立即效果。這也正是為什麼它們特別適用於戶外作品的原因。油性的粉彩筆可以溶解於松節油中以取得調合，但是這個最好要保持在最低限度，因為，如果您真正想要的是光滑調合過的油畫，用油性粉彩筆是沒有用的。它們被定位在完成一種快速、明顯和立即有處理效果的本質上，倘若您想建立繪畫時選擇色彩的自信心，那就對啦！

粉彩筆

粉彩筆的筆法結構

　　"結構"其實是一個幾乎是囊括全部了的一個術語，對於一個畫家來說，這便意味了一件作品的視覺及觸覺的表面構造。因此，所有的紋路及勾劃記號的區域都掉進這個大題目中。盡可能地去嚐試各種您想得到的結構，您將隨意發掘許多技法，享受視覺遊戲，使您的工作因此而更活潑也更富創意。在圖一中，畫者用環形塗鴉的結構來作實驗；圖二又以一個顏色開始，並在其上加入其它顏色以相同的環狀來繪圖。

十字交叉狀的陰影線

　　十字交叉狀的陰影線很少用粉彩筆來表示的，這只是因為它並不是非常需要的。在使用粉彩筆時，有更快的方法以勾畫出顏色與結構。然而，陰影綫和十字交叉狀的陰影線可產生一種鮮明綫條的效果，這樣的效果通常能夠提供給原本看起來骯髒的、軟性的粉彩筆作品一次受歡迎的對比。請用您使用鉛筆或一般筆的方法來使用粉彩筆，重覆畫一些小而規則的線條（右下圖一）以產生一種完全十字交叉的構造。這裏透過深紅色的紙來看，將最終的色調變暗了（見圖二）。

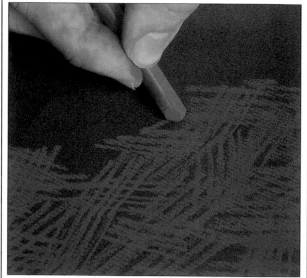

視覺上的混合

　　所有彩繪皆適宜做視覺上的混合；那些眼中看起來已經和紙相結合的小斑點，能夠很容易很快地用粉彩筆來解決。軟寬的筆頭畫出來的符號自然比較大，當您快速地繪上點狀時，顏色自然就輕拍而出，於是提供了一種不規則的符號讓整個形體看起來不會太呆板。本頁左圖一中，畫者結合了亮藍點及亮紅點，將完成紙上效果上的紙的色調當成是第三種顏色（左下圖二）。

油性粉彩筆與松節油

　　油性的粉彩筆可以溶解在松節油中或白色的酒精裡，讓您可以順利地調和顏色，然而，這個方法也不建議常用。最好是混合或調和顏色之前，先另外在一張紙上做實驗，成功了再用在您的繪圖上。一旦和松節油稀釋過後，油性粉彩筆的強度和色調都會增加很多。練習這種技巧，可將兩個顏色並列（如右下圖一），用一支畫筆或一塊乾淨的抹布沾松節油分別將兩個顏色稀釋，並將它們混合在一起（右下圖二）。

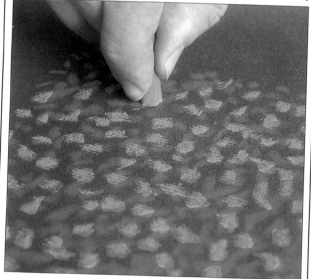

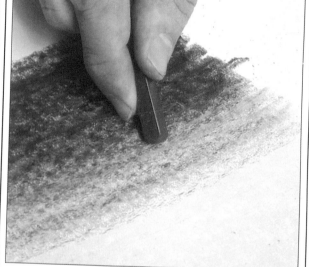

軟性粉彩筆／游泳池

五、畫家完成主要顏色的勾畫，由藍色的選擇範圍做起。當勾畫完成時，就到了該調和水面顏色，以創造平滑效果的時刻了；我們看到畫家用指尖輕輕地擦拭畫面以揉和顏色。

六、執筆的人畫了一條扭曲的黑線穿過水面；經過仔細的觀察之後，畫家確定它只不過是一條特定卻又不連續的線條。之後，水面又被塗上明亮，及斷斷續續扭曲的記號。

七、畫家的功力如何真正要看這一筆了，如何才能使水面看起來更像水呢！示範此圖的畫家在描繪水的方面具有很多的經驗，真的有他自己的一套。我們見到他表現出來的技法；細細彎曲的線雜亂地穿越水面，製造出來的畫面真正地具水的說服力。

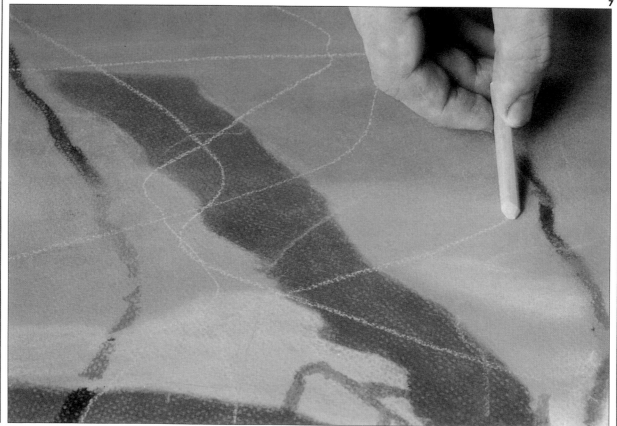

八、這是描繪水面方法中的最後一招了。畫面的整個影像得在某個限度內被公式化；執筆的畫家也已經用了最好的技巧了。並不是只有游泳池的表面可以用這個方法來解決，所有水的類型，從急湍的流水及海景到寧靜的池塘都可運用同樣的處理方式。只要您小心觀察過它們，並且決定如何去用有系統及簡化的方式去接近主題。還有，就是畫這幅圖的人先前就預估了要在最後階段調和顏色，所以不可能在繪畫過程中噴灑固定劑。

8

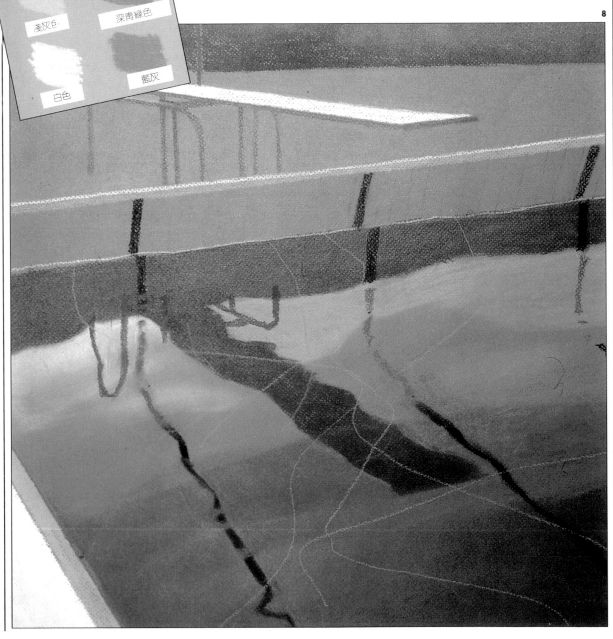

鮮藍色

黑色

淡青綠色

人造群青

淺灰色

深青綠色

白色

藍灰

93

櫻草盆栽
油性粉彩筆

油性粉彩筆是理想的素描用具，它們提供了一種大膽的、令人興奮的，並且立即的方式去處理一個主題；而且，也因爲這樣的原因，導致不少畫者都用它們來做初步的彩繪素描。甚至說，即使圖已完成，仍須要保持它們素描的本質而沒有去過度處理。這種新鮮度的感覺，有時甚至看得不完全，都最適合採用油性粉彩筆。這些特徵，也都被畫進圖上的三個櫻草盆栽裏了。

圖畫要比眞實的主題大得多，這當然也是畫家故意設計的。會有這種構思，莫過於是希望透過放大主題，更清楚地看見概略性紋理的質感。譬如說，葉子的葉脈和邊緣，被畫上指向性的鬆散筆法。如果是在一個傳統的小比率上工作的話，就有可能否定掉粉彩筆全部的潛力。油性粉彩筆不適合用在緊湊及濃密的工作，因爲這個，是會要求顏色的級數和細節的。

爲了要保持協調性和立即性，畫家決定不要做初步的素描。取而代之的是，從一朵花開始，由裏向外進行，用一種機動的、有系統的方法來畫。

一、在一張二十二英吋×三十英吋（56公分×76公分）的白色硬卡紙上，畫家挑了其中一朵花當開始。以此爲例，他並沒所謂的大綱，中央的花朵其花瓣是用淺和深的紅色勾畫出來的，花朵的中心用黃色。

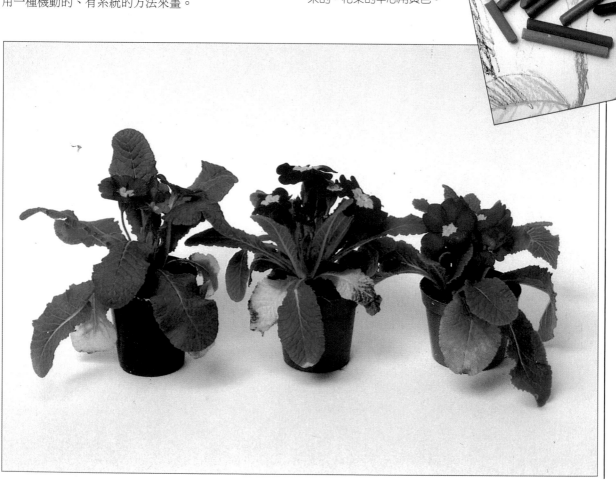

二、畫家繼續處理同一顆植物，把葉子勾畫成三種不同色調的綠色。因為粉彩筆是矮胖型的，並不合適用來畫線，所以這部分只好用鬆散的筆法來勾畫，至於非常實心的區域，也只得緊密地將畫線挨近以取得應有的顏色。再用藍色及黑色來表現花的頭部之間一些可見的深色陰影。不須要試著用材料想達到色調及顏色的漸層效果。油性粉彩筆的最主要目的就是要立即呈現出一種鮮活的影像，而這些正是您必須在主題上尋找的特徵。然而，粉彩筆是很好控制的，只要您不要在一開始的階段就塗得太濃。 **2**

三、畫家在此依舊是在第一株植物上，潦草地在一個地區塗著色調，彷彿剛剛摘取了一片新的真葉子一般。在這幅圖中，畫家把顏色輕輕地，從另一個顏色的邊緣移開；因為油性粉彩筆不容易調和在一起，把顏色去掉是避免產生不好效果的唯一方法。最亮和最淡的顏色都由白紙數量來決定，白紙可透過筆法之間看到。這裏，畫家輕輕地塗上了淡綠色以表示這株植物明亮的部分，也同時保留了許多空白地方。花盆被畫上具有地方色彩的紅棕色，再配上垂懸而下的葉所造成的強烈黑影。 **3**

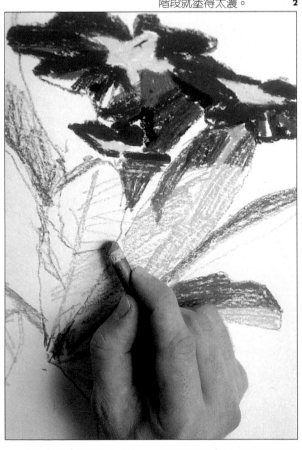

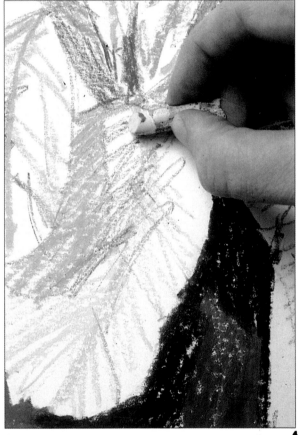

四、用黃色和棕色來勾畫花盆下方的影子，第一株植物便完成了。這裏畫者以一個不尋常的方式，大膽地處理如此精緻的主題；他把目標鎖定在表現櫻草的外形和亮麗的顏色，如此直接也這麼率性。不管是輪廓或紋理都比實物要大上兩倍，這正好讓執筆的人縱橫於植物表面，肆意地用粉彩筆塗繪紋理記號。我們看到圖畫已經開始展現出油性粉彩筆的好處—燦爛的亮度。當然，畫的人自己知道何時該停止，因為太多的細節都用油性粉彩筆去完成的話，那這張圖就會開始失去它的自發性。

4

油性粉彩筆／櫻草盆栽

五、現在目標移向下一朵花，用完全相同的方法勾畫花瓣，畫家重重對粉蠟筆施壓以便在紙上烙下堅固一些的記號。像描寫植物這種有機體的組織，筆的方向是要素；葉片被輕輕地用淺和深的綠色做略圖，畫家已經掌握了粉蠟筆不足的申展性，而盡量把葉片保持在一個完全鬆散的線條狀，這一來，更形成了與花瓣上強烈顏色的對比了。

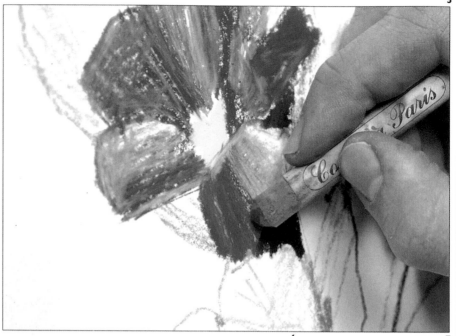

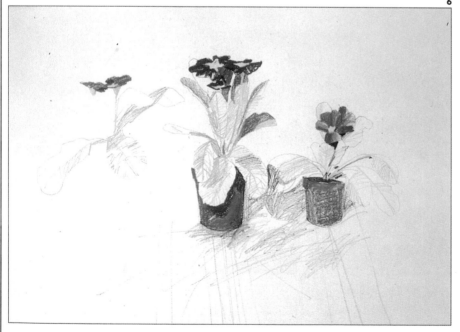

六、完成了兩株植物，畫家著手於第三株，大約是用了粉紅色、紫色及黃色來表現花朵，並且在一些葉子的位置上畫略圖。他蓄意把第三株植物的葉子也畫得非常輕淡，以示不同盆栽之間相異之細微處，免得圖畫完成時只見三座完全相同也同等色度的盆栽排排站了！

七、目光移到花盆了。畫家努力地想把紋理和色調加入單一的顏色中。他用一支小刀片去刮紅棕色的部分，只是為了顯示出下面的亮黃色；這個最亮度的紋理為構圖帶來了一些程度上的對比，又一次避免了一整排類似的盒子，至少又逃過了那種可能性的愚蠢表現。主題在實物中其實有些對稱的天性；畫家小心翼翼地將它抵銷並創造出一個富變化又有趣的影像。

棕色

紫色　　　　深紅色

紅褐色　　淺綠　　　淺紅

深棕色　　中綠　　　黃色

黑色　　　深綠　　　粉紅

八、我們的畫家十分瞭解，倘若您用了粉彩筆，而且是油性的；那也只有大膽放情地去畫囉！因為要調和顏色很困難，要精緻更不可能。對於這種畫材，最合適的主題莫過於像那種大範圍的風景畫，還是說一片廣潤的大丘陵，一望無際的汪洋，都適合用這種畫材─油性粉彩筆。然而，示範主題並不是理論上所謂寬廣又顯明的一種，如何用心表達這些細膩的地方；那些紋理和輪廓的線條是一種新設計也是對油性粉彩筆的一大考驗。為此，畫家並沒選擇大主題壓縮到圖畫上；反而是要把小主題放大到畫面下。採這個方式，方才提到的自然筆法就表露無遺了。單是一個櫻草盆栽就已足夠，但是更想要去證明油性粉彩筆對天然紋理也可以達到多變性。對比的處理其實在一個圖形裡就可以展現，我們的畫家卻一口氣把三個排列成一線的盆栽貫穿成一幅有趣的圖畫，生動活潑的成果足以證明畫家的功力。

畫家避免了三樣個體呆板排列的結構敝端，所用的方法正是運用筆觸的濃淡及陰影的沿展。好比說，在每個花盆的後面以及花盆之間的陰影都被潦草地描繪出來，因此建立了一種延續的感覺。

8

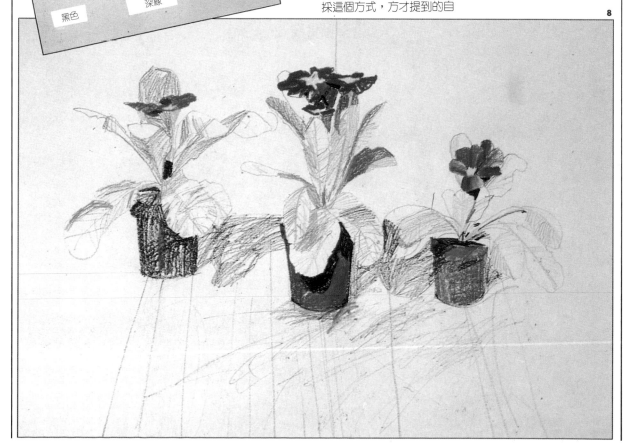

97

蔬菜靜物

色鉛筆

用這種色鉛筆，要把顏色的實心地帶轉換成線條是很容易的，我們可從畫家處理廚房桌子上的一堆蔬菜的靜物畫中得到印證。這些個體也都是按照這樣的想法挑出來的。儘管畫家在這裡用上色塊，這個圖片在本質上就是一幅畫。組織整個影像的不是色塊或別的，而是線條。色塊不過是用來把線條已勾勒出來的形體賦予更具體的印象罷了。

畫的大小很重要。畫家的建議是〝在大比例上工作，如此您便可以充分利用色鉛筆了〞。萬一您總是習慣於畫小規模的畫，在使用這樣的畫材時，您終究得考慮將主題放大。畫得過分緊密是初學者的通病，常因為自信不夠而過分努力地填塞顏色或調和顏色以致修正過度。請注意畫家如何在這裡描繪一幅比實體大，而且還容許採用潦草紋理及鬆散筆畫的圖。如果您依然希望到最後可以回到小規模的圖片上，在這個放大的規模中自由處理的繪畫方式，還是可以學到許多東西，對你將有極大的助益。

背景——畫紙的紙質是開森粉彩紙，它能夠耐得住鉛筆型粉彩筆比較重的處理方式。它的暖、中色系的底色也提供了廚房桌上木頭顏色的色調基礎。柔美的色彩同時提高了蔬菜安排的明亮鮮色一如此，紙張的色調就很快地融入構圖中了。

開始動筆之前，畫家備好所有可能派上用場的顏色，主要的題材是精挑細選的彩色蔬菜，它們形狀各不相同，被安置在中性色調的木質表面上，背景更是趨於中性。

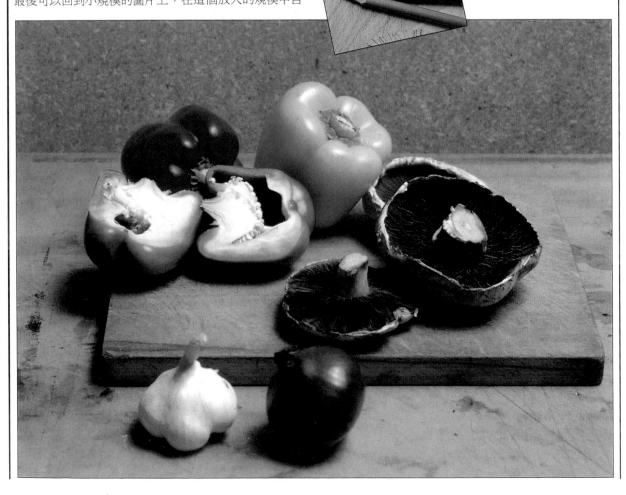

一、選一張中性溫暖的灰褐色的紙,這樣可以反映出桌子和背景牆壁的色調。尺寸大小是二十二英吋×三十八英吋(56公分×71公分),是一張質料極好的粉彩紙;耐得住色鉛筆所施的強烈壓力。而色鉛筆之所以能重施壓力是因為它比一般的粉彩筆都還要硬,不容易碎。畫家先用橄欖綠勾出草圖,把主題擺在畫紙中央,估據了構圖裏的大部分空間。草圖畫得很輕,只要感覺到物體的週邊即可,之後再重畫修正它的形狀。如果這一個階段的圖不正確,以後想再把它改正就十分困難了;只怕誤會被單純地誇大。

二、現在開始設計這幅圖案,小心地挑選出局部的顏色、光和影的圖形,並且畫好這些個實心色調的簡化方塊。控制這個材料其實很簡單,所以不管是手指或橡皮擦的顏色調和都是不須要的。一般來說,您可以用重疊的筆法很溫和地將兩種顏色合併在一塊,我們的畫家也在此做了類似的示範,瞧這裏深綠色的影子漸漸亮起來。畫家用了較遠離的筆法輕輕地畫上局部的顏色,使得下層的顏色也容易被看見。畫家正在塗青椒的橫切面,他利用了均勻的白色十字交叉式線條創造了一個平坦均勻的顏色。

三、畫家正在把橘色陰影畫入黃椒的形狀上。在這個例子裏,使用的色很濃,但却很平均。筆法也很緊密,不過,畫家做了一個平順結合的改變;從橘色到亮一點的黃色,是透過逐漸對筆減壓的方式。其鄰近的明亮顏色也用類似的方法,而且畫家也讓最淡的黃色漸漸沒入局部的顏色中以創造出蔬菜表面的光亮折射。到了這個階段,畫家用淡淡地一層定色劑來保存從一開始到現在的顏色和色調。

四、色鉛筆最大的好處之一便是：不僅能用在線條畫，還可以用來勾劃出顏色或色調的整個區域。畫家盡可能地把所有的好品質結合在一起，於是用線條的方式表現洋菇的底部。洋菇下邊的菌褶用黑色的鉛筆型粉彩筆以鬆散的方式表現的。

4

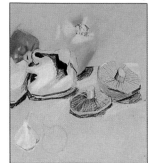
5

五、沒有調和顏色也沒有弄髒顏色，畫家光是藉著使用筆的不同方式就發揮出不同的紋路表面。深色調與淡色調被逐漸調和之後，青椒便顯得閃亮許多，更呈現出他們硬的、反射光的自然。至於青椒切開之後，內部籽是用平板的白色來表現的。

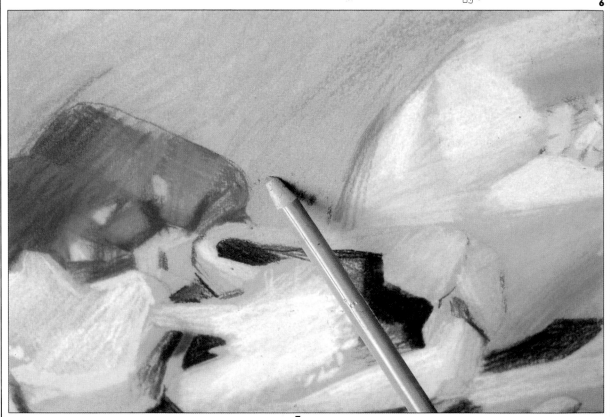
6

六、用冷灰色來當背景。強烈的指向性筆法被用來勾劃蔬菜後牆上所投映的陰影。而且，正是這個陰影將主題和背景之間的空間定下了界限。執筆的人也盡力避免使用同一色調在整個區域，因為這樣有可能和主題形成對抗；而且會讓灰褐色的紙把底色色調表露無遺。

7

七、不管是一般粉彩筆還是色鉛筆型都是軟的，如果再繼續工作下去，就會變得有點髒，而且失去明確的快感，還得偶爾噴一下定色劑以減輕這個問題，但是到最後還是得再做一次影像的回顧，並重新確定光度與暗度，把主題帶回到最銳利的焦點。第一步，將陰影加深，使深幽處看起來更幽深，同時增加了空間感及三度空間的形體。之後，別忘了環觀四周，把亮區帶出來，留意物體上折射的地方便是圖畫最明亮的地方。這樣，便同等地把亮度和暗度一樣帶入最犀利的焦點。畫家重新把白色最亮點加到黃椒上。

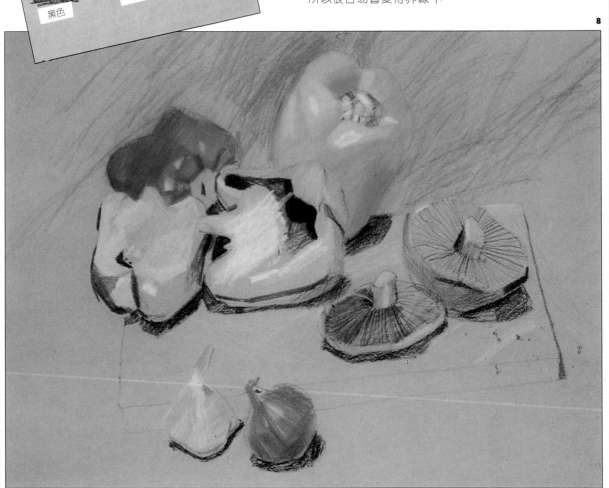

西草色

淺中綠色

淡黃色

紅色

淺綠色

深橘色

灰色

寶石翠綠

淺橘色

黑色

棕色

黃色

八、完成的構圖上又要加上兩個蔬菜；在前景擺上一顆西班牙洋葱和一顆大蒜，看起來就像是離群索居的兩個小東西，不過，這樣倒是讓構圖又向前延伸了一點，這幅圖畫就不會像一堆東西的聚集了。這兩個新加入的物體在畫面上創造出空間了。

儘管為了創造形態，畫家在很多階段裡都做了調和顏色的動作；色鉛筆筆法所造的紋理在這幅圖中仍然非常重要。物體一個個都是圓的，而且每一個都太像了，所以很容易會變得界線不分。這些危機全被畫家的高明筆法給化險為夷了；因為他非常注意下筆的方向，很自然地這些物體被隔成可見的平面，兩個光和影的結構。為了讓圖形協調方向神不知、鬼不覺地分開了。

最終的接觸，不外乎是為已完成的圖噴上一點固定膠以保存畫面。

8

第七章

鉛筆、炭精筆和墨粉

儘管在所有繪畫工具中最為耳熟能詳的是石墨鉛筆，但它絕對不是最容易使用的。和其它做畫工具比較起來，它可以畫出既細微又繁瑣的線條來。也因此它方便描繪細節，但也因此初學者掉入這個陷阱，忘了剛起步的人不該費心思在小節上。一個剛學畫的人最好先從略圖、輪廓、甚至著手色調區開始，因為這些都是圖畫結構組織的最主要特點。

但，無論如何，一旦您技巧較純熟了，鉛筆將會是您創造傑作的靈魂工具，它能讓您的草圖美得像一幅已完成的畫。雖然不如其它畫材粗短，但它的種類良多，粗的、重的、細的、淡的，還有專門在畫陰影的。

一支有炭粒結晶狀的真正石墨要推溯它的歷史淵源到英格蘭西北部的湖泊區，那兒以石墨做畫簡直普遍到極點，甚至廣為外傳。石墨產區遍及世界；包括了北卡羅萊、墨西哥、斯里蘭卡和西伯利亞東邊。當然，人造石墨也不虞匱乏，不但要經鎔爐冶鍊，還要借助於用電的特殊方法。今天市售的石墨多以鉛筆的型態出現，不過也有石墨條或是粉狀的。

'鉛筆'這個專門術語給人一個非常錯誤的印象。

最初英格蘭人們還以為它是鉛做的。第一支石墨鉛筆是在西元一六六二年製造出來的，而歷經了幾個世紀，這樣的鉛筆設計並沒有多大的改變。剛開始時石墨是以桿狀的姿態出現（磨成粉狀的石墨混合了膠或樹脂）並用木片套著，看起來也十足摩登，像透了現代的鉛筆。除了把石墨裝在木頭凹槽處之外，有時甚至於在握柄處加了一個金屬塊，簡直就像今天我們自動鉛筆上那個推壓器。

拉丁文的 'pencillus' 所指的是畫筆，中世紀的時候是配合著墨汁用的，而不是像我們所認定中 "鉛筆" 的概念呢！更親近的前身是銀製針筆 (silverpoint)，這是一種由鉛錫合鑄的窄管筆。在意大利畫家達文西 (Leonardo da Vinci 1452—1519) 及德國畫家杜瑞 (Albrecht Durer 1471—1582) 等大師的眼中，這種銀製的針筆是創造美麗圖畫的高手，因為它的畫線細膩，連色調的變化更是多彩多姿。但是，銀製針筆還是有它的缺點；它須要特製的磨粉，而這個是相當耗時間的。

材料
鉛筆和墨粉

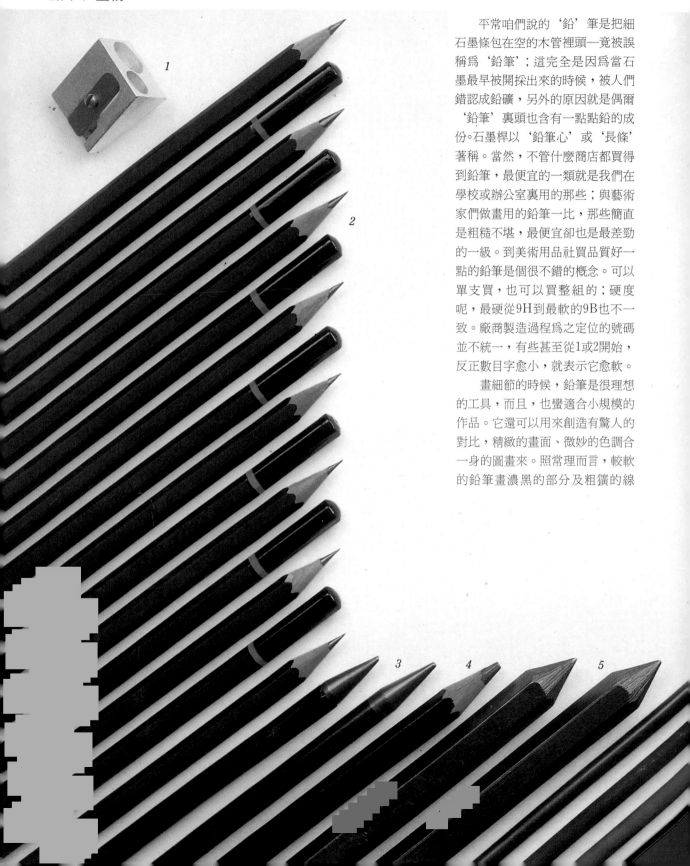

平常咱們說的'鉛'筆是把細石墨條包在空的木管裡頭─竟被誤稱為'鉛筆';這完全是因為當石墨最早被開採出來的時候,被人們錯認成鉛礦,另外的原因就是偶爾'鉛筆'裏頭也含有一點點鉛的成份。石墨桿以'鉛筆心'或'長條'著稱。當然,不管什麼商店都買得到鉛筆,最便宜的一類就是我們在學校或辦公室裏用的那些;與藝術家們做畫用的鉛筆一比,那些簡直是粗糙不堪,最便宜卻也是最差勁的一級。到美術用品社買品質好一點的鉛筆是個很不錯的概念。可以單支買,也可以買整組的;硬度呢,最硬從9H到最軟的9B也不一致。廠商製造過程為之定位的號碼並不統一,有些甚至從1或2開始,反正數目字愈小,就表示它愈軟。

畫細節的時候,鉛筆是很理想的工具,而且,也蠻適合小規模的作品。它還可以用來創造有驚人的對比,精緻的畫面、微妙的色調合一身的圖畫來。照常理而言,較軟的鉛筆畫濃黑的部分及粗獷的線

條；至於硬的鉛筆，當然就畫淡一點的部分或細線，恰好相反。但是，市面上又已出現了好多種新型的繪畫用鉛筆了。這些新品級中，有超軟的、稍軟的，這比任何一般的都還要厚長，而這種新的厚度，正是為大規模做畫所設計的。"畫室專用的"鉛筆也是行家的工具—長方形，也很合適做大規模的繪畫，只要藉著旋轉，您就可以任意變化線條的寬窄厚度。傳統的木匠鉛筆也有類似的設計。

推壓式鉛筆

我們平常用的鉛筆大部分都可以用削鉛筆器削尖，不管是手動式還是電動式，都可以削得和用刀子削得一樣好。偏偏畫室專用的鉛筆只能用一般小刀削尖而無法藉助於削筆器。其實，您大可以使用免削的推壓式鉛筆，也就是把每一小截的墨粉都用到極限然後再換一截。這種推壓式的免削鉛筆也是由軟到硬，應有盡有。

可配合做鉛筆畫的紙質非常非常地多；光滑的厚紙板、卡片、卡其紙（cartridge）、水彩紙、有底色的畫紙，全都很適合用鉛筆來畫。紙張的表面紋路組織會影響整個畫面的效果和線條的型式。通常，硬鉛筆很難在光滑的紙面上好好地畫，而軟性鉛筆遇上了粗糙的紙面，卻又是極端地難控制。

最後的結果是，不管是硬的鉛筆畫，或軟的鉛筆畫（這個尤其須要），完成的時候一定要記得噴上固定劑來保持畫面。

石墨條

適用於自然表露，不太修飾細節的作品，可以和短胖的色條搭著用。在一幅範圍、尺寸都極龐大的繪畫運作時，石墨條的功能更是被推崇與建議的。它，可以協助您達到不同等級的軟度及厚度，就如同日常用的鉛筆能夠軟畫到硬畫的效果一般，而且尚可變幻厚度的感覺。用石墨條來畫線，可以用石墨條上的一個定點來畫；也可以用定點的一端小邊，甚至於整條石墨的平坦長度都可以。

墨粉

適合用在像軟度色調的特殊效果上，石墨其實也蠻適合被磨成細粉狀來使用。某些特定的美術用品社裏才買得到；畫家們用這個粉末在圖畫上製造不同的色調區。用手指頭或一塊布來擦拭墨粉，至於整個須要塗污的部分就要配合著線條來用。一塊橡皮擦足以在一團暗濃的畫面中去掉一部分粉末，騰出一小片新的空白來。石墨粉很滑，而且一定要固定它，所以習畫的人要常練習才能掌握它。

1. 削鉛筆機
2. 石墨鉛筆
3. 石墨棒(硬式)
4. 特軟繪畫鉛筆
5. 石墨棒(軟式)
6. 填充筆心
7. 畫室鉛筆
8. 橡皮擦
9. 石墨粉

技巧

鉛筆與石墨

硬線

　　用硬鉛筆畫出來的線條自然是比較弱，而且通常，都沒有軟鉛筆來得受畫們喜愛與青睞。不過，在畫畫的頭幾個步驟裏，有時細細淡淡的線條也是派得上用場的，總是有些描線並不希望被明顯地看出來呀！所以了，當您準備畫輕淡色調的圖，切莫忘了準備一支硬鉛筆，將會有意想不到的效果喲！不少畫家都犯了一種錯誤，以為改變對一支鉛筆的施壓，線條的粗細自然不同；這是不可能的。有這麼許許多多不同等級的鉛筆等著您去使用它們，何苦不用呢!?左下圖一中，畫者用2H的鉛筆在畫交叉線，便創造出一片明確，輕灰的色調區來（見左下圖二）。

軟線

　　以軟的等級來說，濃厚軟膩的線條為石墨鉛筆建立了特色。右下圖的交叉線是用3B的鉛筆畫出來的。根本沒有對鉛筆施加任何壓力，用這支剛削尖的3B筆，畫者就得到了相當簡明的線條（見右圖一）。同時，從圖二完成的圖，我們也看到了柔和豐滿的暗色。稍粗的卡其紙常被用來增加軟鉛筆的效果，不過，一幅軟鉛筆畫如果近看，破綻百出，又是裂紋，又是空白的。

1

2

2

硬鉛筆潦草筆法

　　不管您是畫線、色調或整個結構表面，只要您用的是硬鉛筆，結果一定是輕灰色的。讓我們把這樣的限制做到最極點；尤其當您要在短時間內完成一幅大尺寸的淡色結構及色調時，請務必選擇H級的硬鉛筆來協助您。硬鉛筆從H到7H效果都不同，盡您可能地去試驗每一種吧。

軟鉛筆潦草筆法

　　比較軟性的B級鉛筆，提供給人深濃的色調。右下圖中潦草的結構給人一種輕軟柔合如天鵝絨般的表面，和硬性鉛筆正好互補。圖一裏畫者用了一支4B的鉛筆來遮飾一張大白紙，成了圖二完成後一幅最廣泛、最平常的潦草圖。它那種軟的、有弧度、有曲線的筆觸是處理一覽無遺的山水風景畫的最佳技法，不管是廣大的天或水，山丘還是平原都須要這種擴展性的處理。

鉛筆與石墨

畫室專用的鉛筆

　　它算是鉛筆家族中的新成員，這些矮胖的畫室專用鉛筆有著扁平的條狀外表。它的一個大優點便是：只要輕轉鉛筆，您要的線條就可以加寬。這裏左下圖一裏，畫者正用著石墨的畫家專用鉛筆的寬邊在一個有裂紋的表面上做記號。

石墨條

　　石墨條可以幫您製造寬線條以及一整個寬廣的完整區域。不論硬的、軟的，反正盡量嚐試；也不管您要的是厚粗的、細薄的效果，練習就對了。舉個例子（左下圖二），畫家只用了墨條某一點的平邊就可以在粗糙的紙面舖下輕亮的一個區域。

調和

　　用指頭擦拭鉛筆畫出來的線，便可以柔和它的效果；這個調和法尤其適用於軟性鉛筆的作品。倘若是用來調和硬鉛筆的作品，結果會有一點脫離焦點的感覺（見右下圖一）；而用在軟性鉛筆的作品則會使畫面看起來較污濁，顏色也較濃（見右下圖二）。多半的畫像拒絕用這個調和法，因為它不但抵觸了鉛筆畫以畫線條為特色的真義，也同時容易得到反效果，把畫面搞得太濃。還是要用心做嚐試，千萬不要讓您調和作品顏色的次數多於您練習試驗的次數哦！

──────── Studio Pencil ──────── 1

──────── Graphite Stick ──────── 2

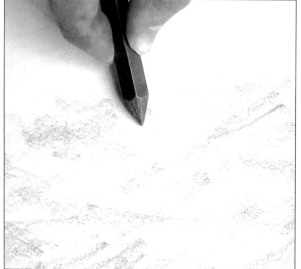

──────── Blending Hard Pencil ──────── 1

──────── Blending Soft Pencil ──────── 2



墨粉

墨粉不但很滑,而且很容易弄髒,所以頭一回用它的人,別妄想要得到一個潔淨無暇的結果。絕對要有耐心,而且對成果要有萬全的心理準備,唯有不斷地練習才是成功的要鍵,有了這個材料並不表示有好作品;材料本身不會創造奇蹟。試著搭配一般墨粉或石墨鉛筆來用,就如同畫家在一百一十頁所做的示範。等技法熟練一些再來單獨使用墨粉。做法如同下圖一,先從罐子裏頭灑一點下來,假如你要的量更少,那就用手指頭去捏一小撮吧!然後,用指頭或面紙把石墨粉塗抹在畫紙上(見圖二及圖三)。只要畫面上有多餘的粉末可以再倒回罐子裏頭,留著下回再用。這樣灰色調的區域,可以用軟一點的橡皮擦把它擦掉(見圖四)。當您想在一片暗色中找出明亮區,這,就非常派得上用場了,或者當您一不小心用太多粉時,也是個補救辦法。記住哦,這麼脆弱的作品一完成,一定得馬上馬上噴上固定劑。

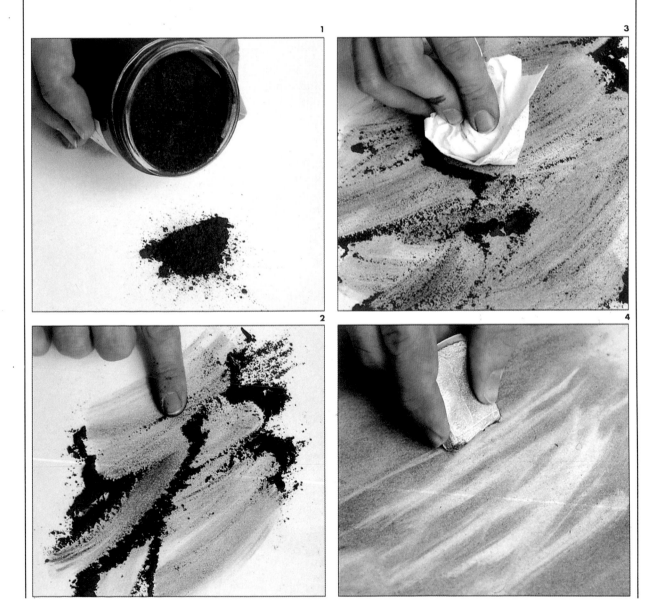

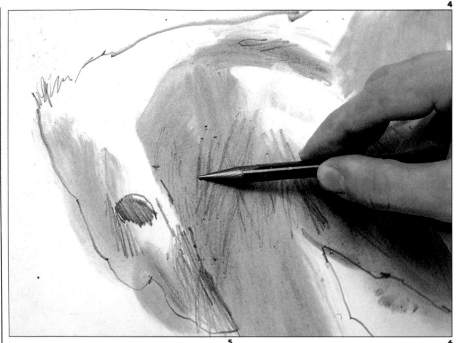

4

四、畫家現在換了一支硬的石墨，開始潦草地輕輕略過整個先前的陰影區。動物毛絨絨的外表也一樣用這種方法，畫家不斷地涉及主題是爲了擇取最特殊的深度深調，留下其它空白的地方。

五、爲了繼續發展毛皮表面，畫家又執起軟性鉛筆；在這個步驟裏之所以採用軟性筆是爲了得取輕淡、廣泛的柔軟線條，而且軟性筆也比較能提供多樣性的線條變化。而運用了不規則齒狀也是爲了四肢成簇性的毛髮外觀。

六、用同樣的方法，畫家繼續用畫筆從關節部分開始來回回地自由揮動。發展到了整個毛皮結構；讓整個毛皮結構不要太平坦或流於太均勻的色調是很重要的一環；因爲，倘若您仔細看這隻動物，便會發覺並非同一個地方的毛髮都是一樣的，而總是有一些是很平順也很光滑，但另一些則顯得粗粗糙糙，還皺皺翹翹的。甚至於當您注視著動物，還是很難有個正確的印象，倘若您畫出來的結果太過於一致的話，那可見您的表達不夠眞實。

5

6

七、石墨還有另一個好處就是它能把一個規模既大又明確的形狀，毫無明亮度之慮地直接畫到紙面上。您必須承擔它那無可挽回的暗調；而解決的辦法就像咱們的畫家在這裏所做的示範一樣，用一塊柔韌度夠好的橡皮擦來擦出亮的部分。石墨非常容易擦掉，您在求取高亮度區時就用橡皮擦把那部分完全擦乾淨，要擦到像原來底下的白紙那樣乾淨才可以顯出一個完整的高亮度。

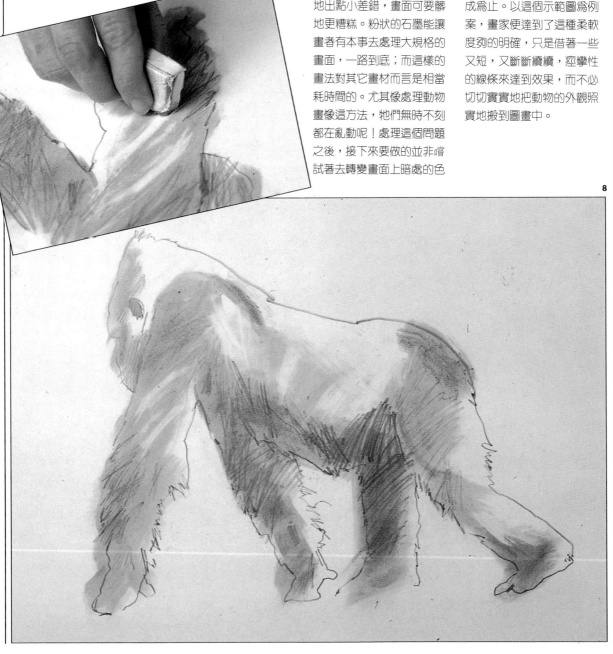

沒有什麼永久性的道理，凡是多出來的色調都可以被擦掉。

八、因為石墨是很自然、很容易碎的東西，所以當您用它做完畫，要盡可能馬上噴上固定劑。因為，一旦讓它那污濁的本質再意外地出點小差錯，畫面可要髒地更糟糕。粉狀的石墨能讓畫者有本事去處理大規格的畫面，一路到底；而這樣的畫法對其它畫材而言是相當耗時間的。尤其像處理動物畫像這方法，牠們無時不刻都在亂動呢！處理這個問題之後，接下來要做的並非嘗試著去轉變畫面上暗處的色調，而是想辦法要把這些塗抹後的痕跡保留在輪廓以內；這時候畫者的警覺性要高，敏感度要夠，描繪出外形略圖卻不可流於犀銳，仍得保持它模糊的感覺。用最初建立陰影區一樣貫徹的精神來發展整幅圖畫，直到完成為止。以這個示範圖為例案，畫家便達到了這種柔軟度夠的明確，只是借著一些又短，又斷斷續續，痙攣性的線條來達到效果，而不必切切實實地把動物的外觀照實地搬到圖畫中。

裸女
鉛筆

關於這個主題，光線和陰影是須要好好研究的；而且也沒有可供描摹的線讓畫家來參考。輪廓是有先畫下來，可是很淡、很模糊，所以絕對不會影響後來的陰影細微處。也因為在這裏一個正確的輪廓是非常關鍵性的，所以畫家要多花一點時間在一開始的階段，運用之前提過的〝測量法〞（請參看本書第十六頁），拿在外可見的那個手臂當基本，量出肩膀到手肘之間的長度之後，再以這個距離去測量其它部位，一一找出比例來。

執筆人選定了2B到4H四種不同的炭精筆來畫這幅圖像。這就足夠給予畫者所須要的色調；由淺淡到深灰，並不須要執筆的人對筆施以不同的壓力以製造深一點或淺一點的色調，因為這四支挑選出來的鉛筆自然會把他解決困難。更何況一般H級的鉛筆無論您使勁用了多少力氣；呈現出來的一定是淡色的線條；相同的，一支軟性的鉛筆也不管您怎麼自我控制施以最輕的壓力；它畫出來最輕最輕的線條和硬鉛筆畫的相比，也一定是

又柔和又模糊。這幅裸女圖倚仗的是陰影處，做畫的人於是寧可完全保持整個形狀的明確度。例如，這樣的想法便讓人在須要一個較明亮的區域時，會很想把軟性的炭精筆換成硬的。

同樣的道理，一定得選擇光滑的紙張。這更便利於畫家的筆觸了，要知道萬一選了一張有顆粒的紙，那等於是在增加畫面的負擔。

這個裸女是向著白色床單的背景一邊傾倒，這也就意味著她整個身體的色調應該是屬於暗的，同時是比她的週遭顏色都還要深。甚至於身體上某些高亮度部位在相較於白色背景下還是嫌暗了一點。畫家採用了2B、B、H及4H四種筆來做畫，另外準備柔韌度高的橡皮擦以調和色調並創造高亮度。

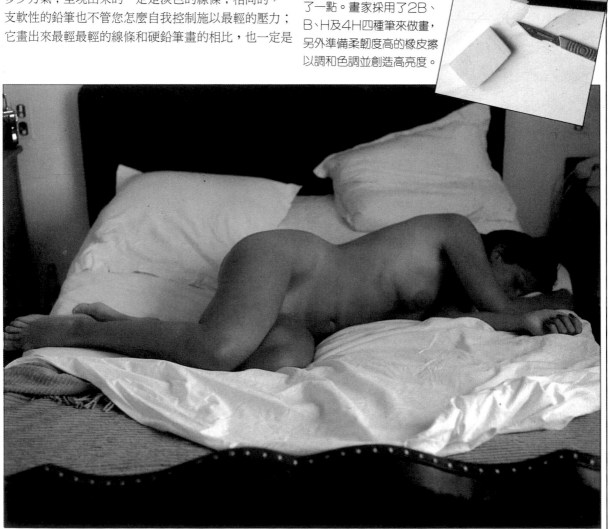

一、一張長寬二十英吋×三十英吋（51公分×76公分）的光滑白色卡其紙，用B炭精筆草略一個模糊的輪廓。這個人體幾乎占滿了畫紙的長度，算是擺置在一個很明顯重要的位置。之後改換2B軟性鉛筆，畫者也為其頭髮及眼睛建立了

最深的色調，而且是繪上十分清晰的方向感筆觸。

二、把頭髮用成最濃密的色調，然後其它的部分就可以髮色為中心去調和。再來，畫家又把筆換成H級的；以筆頭的兩邊開始手臂部分輕淡的影子。如此由暗到淡的不同程度，就好像影

子順著手臂的中心融入高度區一般。

三、在繼續畫身體之前，畫家先把床頭一些深色區域畫起來，而這個動作就給了其它部分的色調一個參考的相關點。它將幫助您如何表現陰影在身體上的亮度或暗度。床頭這部分，畫者

選擇了2B鉛筆。

四、畫者想要在床布的色調和肉體的色調之間畫面結構上製造一些不同。因此，身體上的影子是比較平順，比較光滑一點的，有弧度的部分他是逐漸表達的。示範圖中，畫家使用H炭精筆來細描陰影區。

鉛筆／裸女

五、現在要畫過整個身
體了，畫家謹慎地看著主題
的陰影，然後把色調逐漸地
發展到線條中。柔和的平行
細線穿過那個位於手臂和軀
幹之間的三角形陰影區。在
這邊比較暗黑一點的部分，
其色調恰好與頭髮的相等
同，於是執筆的畫家就把他
們相關聯起來。這種經常涉

及主題的陰影畫法是很基本
的。因為這是一個具見苦心
的過程，您認為應該會在那
兒的陰影，非常容易就被沖
走和遺忘；超過事實上存在
於那裏的。假如您真的這麼
做，這個人體就要變得平坦
而無生命力了。

六、所以，鑑於床頭形
狀平坦，畫家在人體的上端
部分做了些陰影的描繪。以
這個例子而言，畫家是從人
體的某一個特定地方開始著
手，而且一定要把這一部分
都完成了，才會轉移到下一
個部分繼續畫。每一個區域
都被帶進幾近完成的階段
了，才會進行另一個。

七、人體的腿部被以負
面的形式描出輪廓。畫者已
先在脚後面的部分草略了色
調，這使得脚的部分像是一
個突顯出來的白色部分。脚
形的陰影區用的是4H的炭
精筆。4H炭精筆使畫家在
這一部分保持了比較輕的色
調。

5

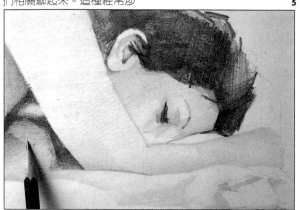

6

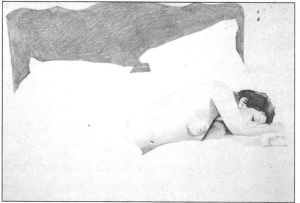

7

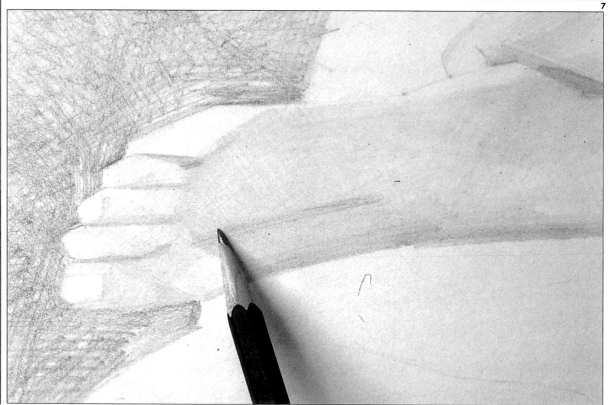

八、床單部分的高亮度是十分明確的，而且成幾何圖形。畫家借著略草陰影來解決這部分，視色調的不同深度，他把B級和H級的鉛筆交替著用，之後用一塊柔韌度夠的軟皮擦來明確高亮度的地方。只要您沒有忘記隨時觀察主題，這個技巧會再次展現它的巧妙效果。倘若您想得到一個具說服力的印象，您必須經常關注在您面前的是什麼。藉著軟橡皮擦的邊及四角，您將會發現它是如此令人讚嘆地創造細緻有形的高亮度區。

九、這是許多畫人體畫的一種。靠近主題的方式沒有所謂的絕對正確，更不是單一的；如何安排一個這麼複雜的形體的方法非常多，而且沒有什麼硬性規定從哪裏開始。每個藝術家都想擁有自己的獨立想法與作風；有些是用線條，有些則是較著重於色調來表達人體的形狀。而且更多藝術家們是同時穿越整張紙，在同一個時間裏一併處理整個影像。

在這兒，我們看到技法多發揮在主題明暗的描述上，把主題的形式分析到有色調的平面當中，以顯示光線座落的地方，陰影呈現的部分。以這個組織而言，背景是非常重要的。這是因為這個人體的陰影處其實很淡，在其它的地方更是少；儘管如此，這兒有個得另外拿出來研究的思考；畢竟不能把整個畫面都用白色來表達吧！人體上的白色的高亮度純粹是和紙的色調相融合。無論如何，在這幅圖畫中，週遭背景的色調已被相當謹慎地帶出來，既清晰也明確；因此，那個人體是被擺置在一個佔有空間的環境中。這樣，已表達了三度空間的形式；人體也明確地定義在足夠的空間裏；也於是乎要帶給這個形體生命力是用不著更多細微的陰影了。

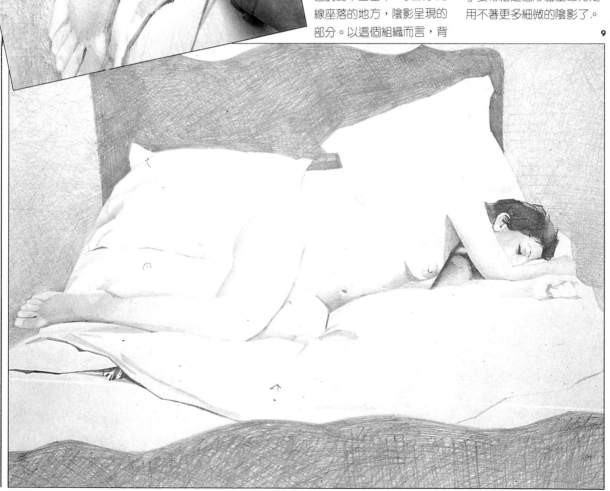

8

9

117

第八章

彩色鉛筆

彩色鉛筆以它驚人的特點在數十年後的今天大佔上風。它們不再是孩童學習的玩物；而是愈來愈精緻的畫材，而且還在不斷地發展中。我們並非蓄意批評孩童時代的活動，因為那些兒時課堂習畫的色筆可以說是許多畫家和設計家奠立良好基礎的開始。不過現在，畫家們運用著彩色鉛筆，有些色筆多到一整組可以有七十二種顏色，這給予了成人畫家做畫時所需的精緻色層時的最佳供應。然而，這種選擇性的擴大卻反而給初學者帶來困擾。

一般色筆和水溶特質筆（有時叫做水色筆），是製圖家和漫畫家常用的工具。它們可以產生一種相當時髦的穩定效果——一個細膩結構的完成圖常見於卡通影片或兒童叢書等等。這種輕盈的效果也是它的特色之一；對某些畫家而言，卻是一個問題。因為，它很難建立對比的色調；白紙很不容易被彩色鉛筆完全掩蓋。即使是用了黑色還是很難完全避免紙張的明亮。倘若用漆來建立色調也不簡單，畢竟彩色鉛筆有蠟的特質會刪去紙張表面

的輕盈結構，正礙於這個〝關鍵〞，每當多畫了一筆，紙面上的光滑又增加了一些。不少畫家也考慮到這一點；所以只有在特別的主題或工作時才會用它，這便成了彩色鉛筆用途上的絆腳石。

如果是小範圍的做畫，您可以用不同的顏色來畫直線區域，自然可以得到一幅夠細膩的完成圖，而且其中總會有個部分讓彩色鉛筆真正達到混和色彩的傑作。在這兒，你可以將彩色鉛筆輕盈的筆觸與其它密度質較強的畫材相搭配；像墨水、油漆等等。這些冒險的混合，為實際效果開創了一個不尋常的範圍。

材料

色鉛筆

色鉛筆是由黏土和顏料混在一起，然後以膠混合，加上蠟質之後再壓縮成棒於木頭中。近來，市面上的款示是愈來愈多；不僅在顏色的伸展性上擴大了範圍，另外還出了一種水色筆。這是一種可以用水溶解或部分溶解紙上顏色的筆。一般色鉛筆依製造廠商和您所選擇的系列而不同；有些含蠟質特別堅硬，有些嫌軟、易碎，比較類似蠟筆的構造。

許多工廠都已有大量生產高精確色度的色鉛筆，以便萬一在建立顏色時，為了湊效讓精密的成份測量自動而有節奏地攪拌在一起；這樣相同的顏色就可再度精確地產生。至於用來包裹色鉛筆的木材成份是由加利福尼亞香柏所製成的，所以色筆不用割開就能直接削尖。

色鉛筆比一般繪圖筆還難擦拭，唯一去除重色的方法是用銳利的刀峯刮去不要的部分。但無論如何，這種方法能不用最好，因為受創的粗糙紙面很快就不能用了。

1.色鉛筆

2.短胖型色鉛筆

3.水色筆

1

2

平常用的色鉛筆

你可以買一般色鉛筆或整組72色的色鉛筆。孩童和一般用途的色鉛筆都能很快地描繪，但比一般畫室所用的特別筆較不精細。色鉛筆有圓形或六角形木製的筆。結構看起來很堅固一但像所有的筆，握的時必須小心。這是很多人所不能了解的——如果將其掉落或不小心使用時，筆心將會斷裂。而當你削尖時，碎的部分會斷落。

特殊色鉛筆用在影片醋酸塩中。這類型的筆主要是使用於圖畫家和卡通製作室，一般繪畫是用不上的。

水色筆

可以像一般色鉛筆或油漆筆使用。用油漆的方式使用它們時，用軟刷沾清潔的水至你想調和或軟化的區域。或者，先將紙弄濕，所以水色筆的記號會漸層擴展產生一個寬、軟的線條。

軟型、大型的水色筆也上市了，對大尺度的作品是很理想的。這種是整組的，並有自己的削鉛筆機——一般的削鉛筆機並不能適用這些超出尺寸的器材。

3

技巧
彩色鉛筆

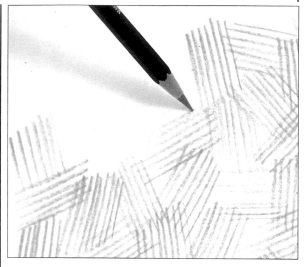

交叉線條

　　色鉛筆的混和祕訣是使用白色或亮色度的紙。畫家和圖畫家經常使用這個多方面用途的工具知道你並不能大膽使用色鉛筆形成一個很特別的顏色——你必須去誘導它。舉例：如果你決定由藍色和黃色來調和成綠色——一個由黃和藍色斑點所組合的綠遠比你直接從畫盒拿出一隻綠色筆要來得有興致多了——你不僅輕易藉塗抹黃色在藍色上面達成效果。這個結果將是不尋常的，也不吸引人，而且這樣密度的筆畫會自動防止你再加入你想加的色彩，因為表面已經太亮並不能再加入了。至現在最佳的方法是逐漸建立顏色，用白紙畫下寬密度的線條——如畫家所示的圖表。交叉線條對於做這個是很好的，因為細的、規律的線條給予你在最後結果的最大控制。首先，藍色規律的平行線條以大範圍畫在白色的Cartridge紙上（見圖一）——如果區域太小很難欣賞到整個效果。黃色平行線條以相似的筆法畫在其上（見圖二）。結果是一個活潑的第三色但純黃和純藍仍然可見，雖然視覺者所看到的是綠色（見圖三）。

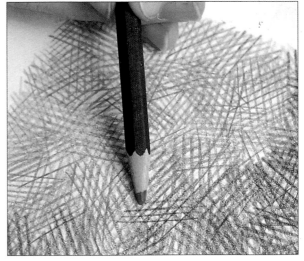

視覺混和

　　這視覺混和的展示僅是上張交叉線條結合的一個持續。首先，較多的藍色用來加深這個色調（見圖一）；畫家再用一個明亮的紅（見圖二），給全部的色調一個溫暖的色調（見圖三）。由於各有不同的色層，紅色、黃色、藍色將轉成一個大量枯燥不尋常的灰咖啡色，頂端的顏色統合成一，和·般的效果形成阻礙和枯燥。但因畫家運用大片的白紙展現於筆畫中，三種顏色結合相當地自然而形成一種中立的色調從遠看是灰咖啡色、但黃色、藍色和紅色卻依然可見。

　　這些圖畫展現色鉛筆畫時的一個基本原則，他們也幫助解釋為什麼這個工具已成為如此流行。運用色鉛筆，你可以在著色的時候達成閃亮的效果。你越開發顏色的混和，結果就越令人有興致。舉例，當使用橘色時，你可以藉由紅色、黃色和其他任何淡的顏色形成一個寬範圍的令人驚異、多重色的橘色。混和的結果通常是精細和不尋常的比商業混和顏色有更大的視覺效果。嘗試你自己的顏色混合，將會有驚人的效果及更會激勵你用這個創新的工具做更多的試驗。

色鉛筆

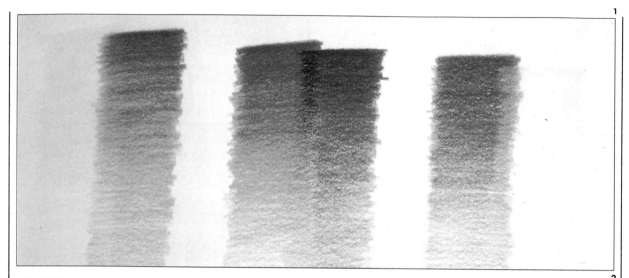

顏色的混和

我們已經談論過不同的混合顏色的方法——包括交叉線條，以及視覺混合、漸層等。只要好好練習，您將毫無問題地使用這項器材。但是，知道該如何調和或混合色筆，並不表示您想製造出某個特別的顏色時應該挑選哪些色彩去調配。您必須了解的是顏色的一些原理，並且，多多嚐試各種不同顏色的組合。借由您的色鉛筆來運作；輪流拿出每一項顏色，並試著漸層盒子裏其它的顏色（參見圖一）。把您的發現搜集成一張圖表，您將受用無窮，因爲它已成爲一份幫助您了解如何混合色彩的隨手資料了。

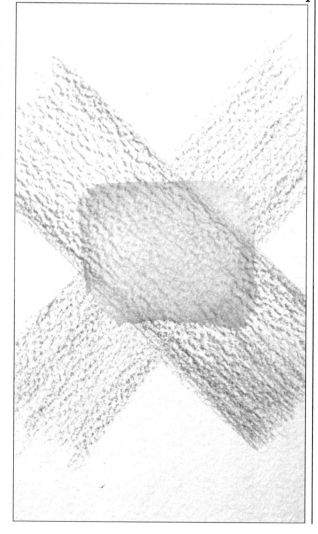

水溶特質的色鉛筆可以用水調和。擇取相關的顏色輕微地漸層，找一根軟毛刷沾一些清水慢慢做漸層的動作；這個結果會類似水色油漆，展現出相同精細的透明質感（參見圖二）。這個技巧並不簡單，呈現的結果有時相當戲劇性，尤其當它們沾濕之後，顏色會變深甚至改變。反正結果難測就是了。不過，多練習還是可以幫助您多少預期出一個可能的果。只是，不管在任何狀況下，都不應該輕易嚐試用水色鉛筆模仿水色漆。總之，色鉛筆是最佳的繪畫工具，而且，能在它們有限的範圍裏頭做調和的效果，那是再好不過了。

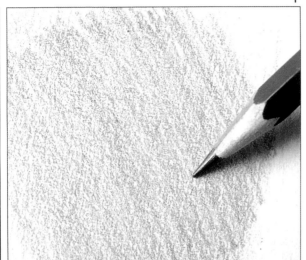

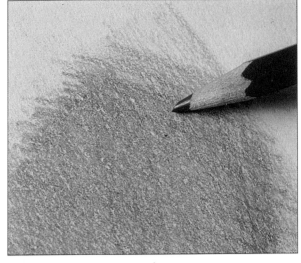

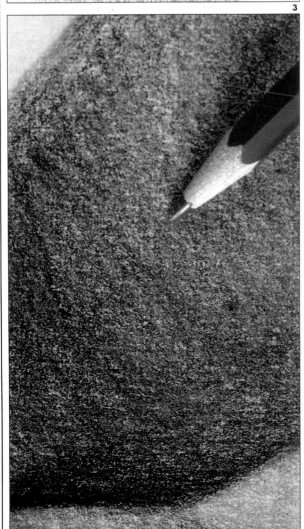

調和

　　在前一頁我們已看到利用兩種或三種不同顏色來做漸層創立新色彩的示範。這種，也可以用白紙和緩慢的色鉛筆線條建立數個易於控制的階段。這兒所做的調和是直接的藉由一層色彩之後再塗上一層的漸次效果。倘若您想要的只是這類平凡的色彩而非利用視覺作用或交叉線條所創造的第三色；您必須牢記這個畫材的限制和運作過程要非常小心。首先，利用筆的一邊儘可能地輕輕畫，作為第一色（見圖一）。這個方法並沒有完全破壞紙面的要點，並且足以讓您再加上一或二個顏色；只要保持輕的力道就好（見圖二）。至於深色調，可以由兩種到三種平凡的淡顏色建立出來（見圖三），到這邊，畫家已經發現要再加上紅色是非常困難的；因為之前一層的筆色太密，密到無法再融入更多別的色彩。

　　紙張的結構對色鉛筆的調和是十分重要的；這裏畫家採用卡其紙（Cartridge），因為稍粗，所以恰恰好可以抓住蠟質的顏色，而表面結構突起的部分也留下微細的白色凹點。將筆削尖也是該注的要點，尤其是當您想擁有既清楚也不雜亂的色彩，又希望不妨礙紙張表面的時候，更應該把筆削好。

棕櫚樹

水溶筆

用這些粗短的水溶筆，可以創造一幅反映趣味感的圖畫。這些棕櫚樹並不表現實際物體的細節，而是已被轉變爲一種有趣、和諧的結合顏色所得到的明亮設計。它的強調在裝飾性；捕捉並歸類了棕櫚樹的相似點，好比說它寬廣的葉片，以組織一個有風格的版本。留出背景，孤立出棕櫚樹，以致於幾乎形成抽象的型態。恰合這工具，因它很難在做漸層的色調建立空間和退縮的感覺。

這工具適用於大尺度，所以畫家在這裏完成一個寬的設計大概。所選的顏色建立於實際上，雖然他們是明亮的——五種顏色的綠、二種咖啡色、黑色和偶爾使用來溫暖其他冷色系的橘色。最後的階段水被用來做特定區淺色水洗的功用。畫家運用刷子和清水來做。

另一面，這些筆可直接用水產生一種軟的、漸透的線。做這個，將筆用清水弄濕，然後畫在濕的或略濕的紙表面。這裏所展示的粗水溶筆是多色彩，且是最好的

大尺度線條工具。因爲這個理由畫家選擇一叢的棕櫚樹，它的粗寬垂落的葉子是這個工具理想的描繪實驗。

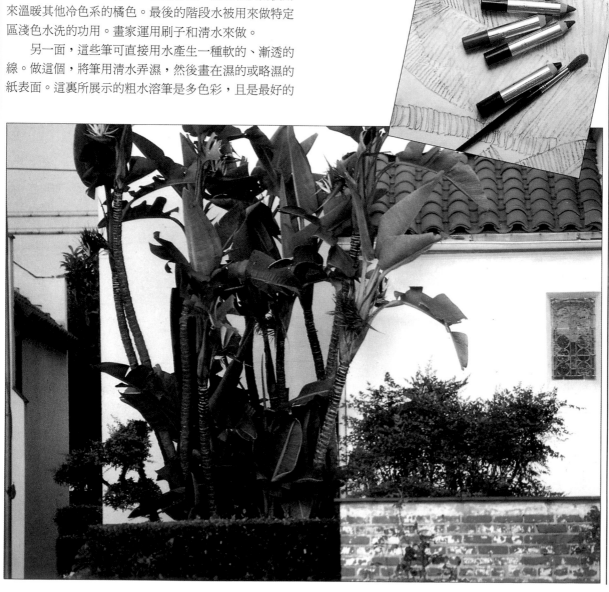

一、畫家並不打算做一個特別自然化的效果，而僅是畫大綱，給畫面一個平凡的外觀、簡單的印象；就像圖表家和設計家們最常用的方法。厚的白色卡其紙，規格三十英吋×二十英吋（76公分×51公分）被選在這邊做示範。因為畫家想用水來溶解顏色稍後的階段，所以紙張是愈厚愈好，這樣紙質才不會被損壞。

二、第一棵樹的大綱已經畫好了，現在該來描繪樹的局部顏色，像樹幹畫棕色的，而葉子則是棕色和綠色。剛開始有些結構先圈出葉子來畫，畫家把影像簡化了，而且決定哪些主體的部分是該選擇的。用咖啡色、黑色和深綠及淺綠色來作為葉子的顏色。

三、這個步驟裏，畫家依然繼續畫葉子的型態，在深暗的綠色上再加上明亮的綠葉。這樣，便把每一片葉子以不同的顏色輕微混合後框畫面；不但產生一種裝飾的效果，同時也讓主體看起來輕盈、實體化，更不失其精緻，甚至在一片葉子上，也能給予光和暗的提示。想建立這麼多不同顏色的結合，從最初色筆的選擇開始，那明亮且和諧的主題已經被建立出來了。

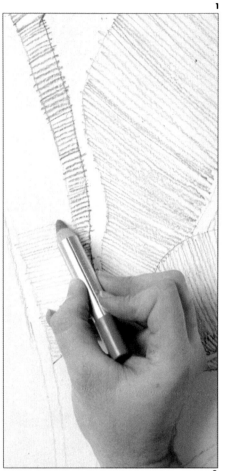

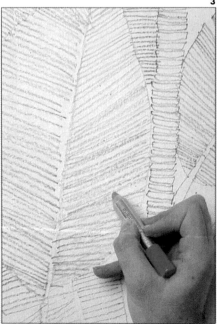

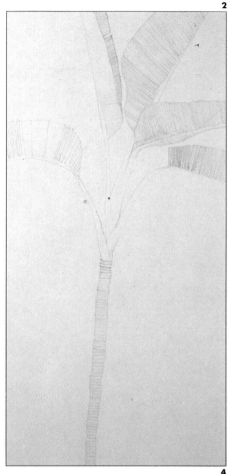

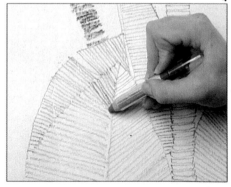

四、執筆的畫家又為了建立顏色和色調的密度，於是用深綠色在每一葉的邊緣稍作描繪，另外一邊的葉緣則故意空白以示顯其明亮，這樣線條之間的空間就更大了。同時，整個設計效果有了更實際的筆觸。

五、為了著色在樹幹上，畫家對色筆加以施壓以便產生深一點的色調。記住，用這類型的筆要框區域用會比較難。色筆太軟會導致您不能控制色調，所以必須找尋其它建立色調對比的方法。就像畫家在這兒的示範；給畫面一個絕對寬、軟的線條。另一面，便用交叉線條和平行線條去建立一個更可以控制的色調區。不管怎樣，畫具能與作品做最好的搭配是主要的原則；所以即使是選擇了實質立體區的主體，或者極須小心的漸級區域多的主題，都不致讓你的工作變得困難。粗短的小溶筆並不合適上述題材，針對它的短、胖特質，替它找一個能以表現寬、粗線條為特質的物當主題，自然可以把水溶筆這個工具的最佳特點帶出來。

5

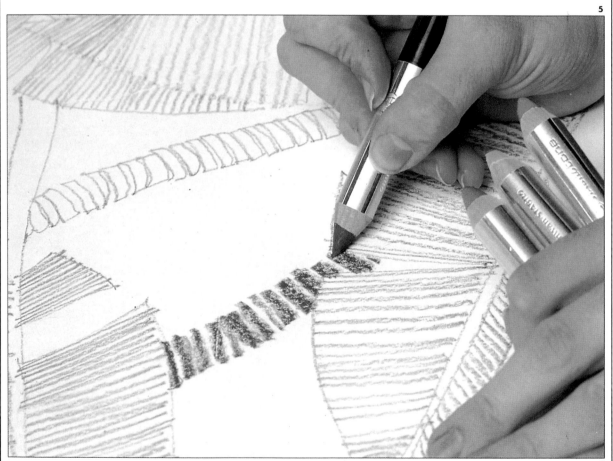

6

六、執筆的畫家開始誇張地顯現葉脈和物體的結構，給葉片來一個特寫；不但轉出方向線，還有興緻勁勁的顏色變化，畫面多了錯綜複雜的型式。這些葉子不再是葉子，而形成了一個抽象的設計；黑色、咖啡色、深綠色、淺綠色和沈重的橄欖綠，被用來做相互關聯的顏色結合，這樣便俐落出做畫的人觀看與對待主題的元素——一種創造和想像的描繪。

7

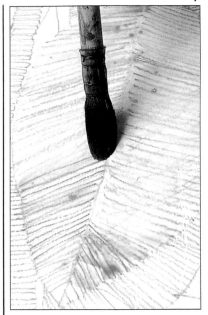

八、在這幅圖畫中，畫家打從一開始就運用了基本的活力元素，像影像的裝飾及平坦的型式。其實用這項工具，並不被建議嘗試太過於錯綜複雜的實體印象。所以畫家用了簡單、平直的線條來經營一個明確的十字形記號，這是選擇主體和工具的完美典範；卻經常被初學繪畫者所忽略。色筆儘量自然地使用。本示範圖的最後，畫家用水加上去，使某些線性和水洗區成對比。

七、依舊鑑於整體的設計，畫家用水調和特定區域的顏色。清水輕刷過畫的線條，這使得適當的顏色能夠釋放出產生水洗的效果，不但成了補充色，更勝過線性的型式。

8

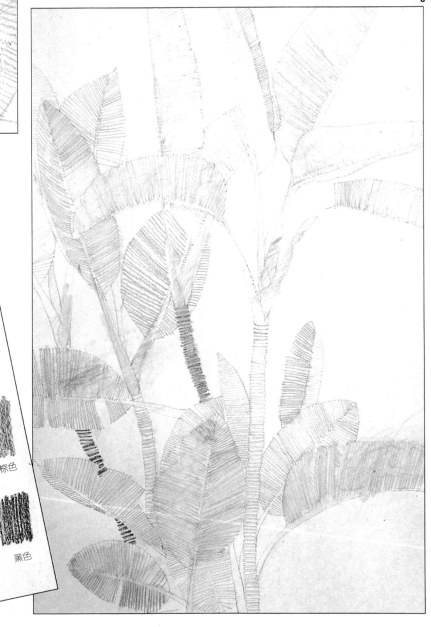

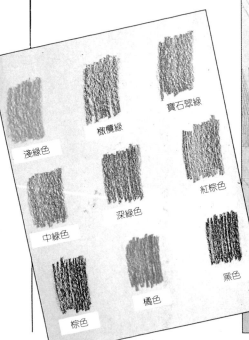

寶石翠綠

橄欖綠

淺綠色

紅棕色

中綠色

深綠色

黑色

棕色

橘色

沙灘上的女孩

彩色鉛筆

一個充滿陽光的景緻，足以讓畫下來的圖在明暗之間有完全的對比；執筆的畫家只採用了彩色鉛筆來對付這幅圖，用不同的顏色描出不同局部的大綱。千萬別再用其它的圖畫筆混著用，儘管只用了一些主要的簡單色彩在這一個尺度大的吃驚範圍；那麼人體細微的色調便尤其是該被特別注意描繪了。

皮膚的膚色較複雜不僅是光線接觸區和陰影區區分的問題。每一個區域，實際上，有著自己暖色調和冷色調的結合。所有種族的膚色是透明的，有著和的顏色，人像畫表現的最佳方式是漸層的效果。使用色筆，你可以在一個區域輕輕的、一層一層的，在筆畫間留些下一層的色調。如果輕層畫的會給予一種透明的效果。如果顏色太密，用橡皮擦去除多餘的。

選擇15隻的筆。畫家還必須有橡皮擦和外科手術小刀—確保鉛筆銳利，或用在線條模糊時。主體是強烈的。黃褐色的軀體穿著亮黃色的游泳衣坐在紅色的防風布前

在晴朗藍色的天空下。強烈的光線產生強化的色調對比，主體被高亮度和深影所區分。日光牽引著一道深陰影區在沙灘上。

選擇白色的卡其紙（Cartridge），規格尺寸爲二十英吋×三十英吋（51公分×71公分）。

一、畫家開始畫軀體的輪廓，而每一部分的輪廓都是用該區局部的顏色描繪來的。這裏，舉個例子，臉的鮮亮色調是畫赤土色；頭髮和太陽眼鏡則是畫黑色的輪廓。

二、接下來把頭髮框出來。藉著在臉部頂端再加另一層色層以挑出臉部鮮亮的色調。先採用那普魯斯黃，溫色系的陰影區則加咖啡和紅色。冷色系的陰影區以黑色和藍色畫平行線條於頂上。而白紙的部分則展現強烈的亮點。

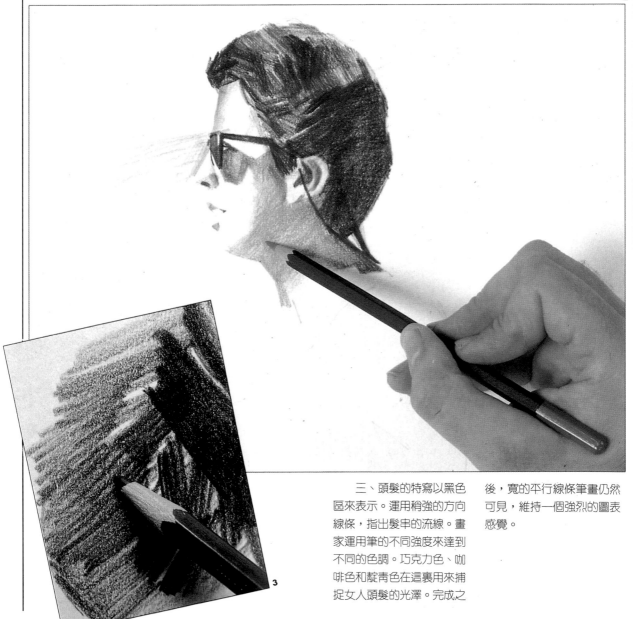

三、頭髮的特寫以黑色區來表示。運用稍強的方向線條，指出髮串的流線。畫家運用筆的不同強度來達到不同的色調。巧克力色、咖啡色和靛青色在這裏用來捕捉女人頭髮的光澤。完成之後，寬的平行線條筆畫仍然可見，維持一個強烈的圖表感覺。

131

4

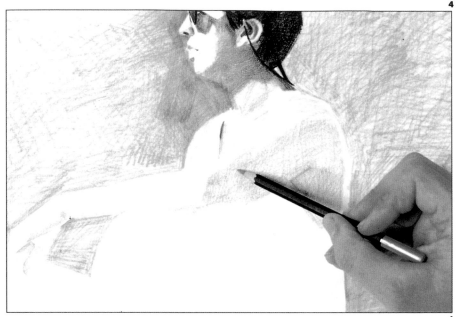

四、到了這個步驟，紅帆布和黃游泳衣已被輕輕框出，在形式上沒有任何顏色變化。畫家只是在人體周圍試著建立一個相似的色調。現在可以加入鮮亮的顏色了。這個示範圖中，畫家運用了咖啡色、巧克力色、那普魯斯黃、檸檬色、赤褐色和赤土色畫下手臂鮮亮的重色調。

五、至此，形體的溫色系和冷色系已個別挑出。這裏，畫家應用了一個冷色的靛青色調在一個淺陰影區。

5

6

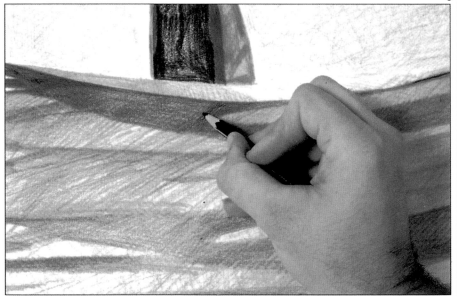

六、畫筆移到人體後面的紅帆布，事前已有一個平坦的造形。現在再加上摺痕。頂端的部分有光線照射，以淺紅加上一點橘的色彩。紅帆部的陰影區可分為兩種色調：中等的和比較重的區域。

七、用紅色筆加色於腿部的陰影區。之前其實已建立過藍色、咖啡色、赤土色的密度層。最深的區域是在頂端和底下，而整個區域是建立平滑的方向線。而一個明顯的冷色系藍陰影則加上軀體坐在沙灘上的位置。

7

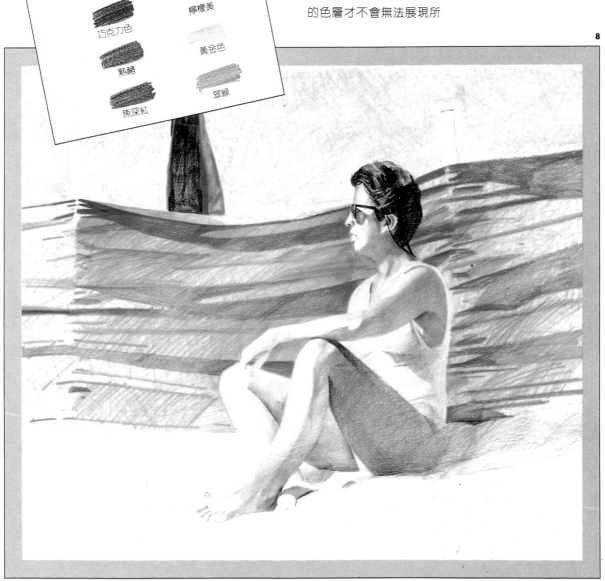

淺藍色

赤褐色

哥白特藍

深朱紅色

普藍

茜深紅

靛藍

鉻橙

黑色

那不勒斯黃

巧克力色

檸檬黃

熟褐

黃金色

焦深紅

翠綠

八、雖然完成圖是一個組合物，而軀體則是中心的部分。其實這個中心部分早被當成紅帆布所圍繞的銳光焦點，至於圖畫邊則留以草略的蒼白。整個設計主要部分已由鮮亮的色調來展現，是溫暖色系和冷峻色系的一種細緻巧妙的結合。像這樣的混合，彩色鉛筆是很理想的工具，只要每次您在畫色筆層時都輕一些，相繼建立的色層才不會無法展現所

須。在這方面來說，達到人體透明感的精細度是可能的。畫家運用了很寬廣的色調區來達成這個效果。舉例來講，畫家用了四種藍色和一種青色來表現這個冷的陰影區；而溫暖的陽光色調則以三種黃色和四種紅色來發揮。

8

133

第九章

麥克筆和簽字筆

　　在技術不斷的改進之下，麥克筆（俗稱非凡筆）和簽字筆隨時都有新產品出現在市面上。對這種新型的工具也犯不著畏縮而不用，這些材料值得各類型的畫家們來做實驗，雖然它們老是令人想起製圖表的畫室。對一方優秀的畫家而言，這些具多樣性的畫具，尚且能夠提供全方位的顏色及線條的產品，還可以用一種和它們通常在商業上所扮演完全不同的角色來表現它們。

　　〝傳統的〞截邊形麥克筆，有著厚長形的繪圖筆尖，通常被用來表現一些演出的作品和圖表設計，有時也用來表現一些激勵性的作品。在商業畫室裡，畫家們都是使用麥克筆的專家，他們學會全套的技術以配合產品使用。不論是木材的紋路，金屬會反射的表面，甚至於是像和人物作品上細微的色彩或色調的差異，都可以用麥克筆表現出來。然而，可以把麥克筆從它們所屬的商業用品中獨立出以製造可愛且不尋常的圖畫，沒有透過專門技術，也沒有工作室裡必須的結束性處理。它們本身已經是矮胖卻多彩多姿的繪畫材料。

　　我們有個藝術家，他是個油漆匠，用了他自己獨道的方法使用麥克筆—創造圖表該展示的內容，也同時標出了麥克筆清晰明確的特點。但是，上色要稍加控制，畫匠好在沒有忘記材料本身的基本特性，因為用平板而太均勻的顏色絕對無法製造出突破傳統的圖畫來。總是有些限制性。它的訣竅就在於要選擇一個適合使用這種材料的主題，這題材還必須適合用明顯的及圖表示的方法來表現；而不是一昧要求傳統色調的主體來做畫。何不尋找一些明亮且大膽的題材，然後好好地嚐試一番呢！！

　　在這個範疇裏頭，還有無以數計的種類，像毛氈筆、線筆、纖頭畫筆及許多其它的新產品。大可不必樣樣都精通，其中有些筆對你而言，可能只是一種書寫工具，您必須打開心胸，做各種不同的實驗。一位好的畫家是不會只依賴傳統的筆和鉛筆的；偶爾運用麥克筆或簽字筆也可以畫出很棒的作品。

材料

麥克筆和簽字筆

如同許多圖表畫家所知道的，現在市面上有數以千計的麥克筆、簽字簽和一些相關的繪畫工具。不只是每個製造商以這些材料製造出他們自己的產品，同時，這些材料也隨時隨地在變、在發展，使人們有多樣化的選擇。

儘管如此，對於一位出色的畫家而言，他並不須要擔心太多技術層面的事，也不需要擔心他們在設計工作中扮演的專家角色。

麥克筆

截邊形的麥克筆可以整套或單支購買。每一支麥克筆都有一個寬且傾斜的毛氈筆尖可以讓墨水由玻璃圓管中流出。這個玻璃筆桿上有一個可旋轉的筆頭，可由此注入墨水。很多畫家不喜歡用最新的流線的麥克筆，反而偏好這些傳統□為在不同的時候，它們可以□，不會在桌子上到處滾

動。麥克筆的顏色非常多，並且，通常每一種顏色都可以製造出大量的陰影。譬如，一種產品有九種冷灰色和九種暖灰色。顏色都十分精確，但是它們對於塗黑真的很有用。用打火機的燃料來稀釋墨水能夠延長麥克筆的壽命，雖然如此一來很明顯的會將顏色淡化。

麥克筆的畫家們通常都會選擇使用麥克筆的專用紙，因為如果使用普通的，或表面較光滑的紙張，顏色都會很容易就滲透下去。麥克筆通常是用來上最後一層顏色的，所以方才提到的那些紙自然是不適合用麥克筆。不過，倘若只是用來繪圖或素描的話，這些大概都不成問題。而且事實上，可能明亮且自然的效果您還是會比較喜歡的。

麥克筆的墨水可溶於打火機的燃料，使顏色容易擴散並產生漸層水洗的效果。同時，它也是一種可

以創造出斷斷續續的絲路編織及顏色的有效方法，以一百四十六頁的示範為例，在麥克筆顏色已經完全均勻乾涸的區域灑上液體，以表現出沙灘上小圓石的紋理。

毛氈筆

概括而言，毛氈筆的筆尖寬且具彈性。麥克筆屬於這種類型。其它尚有多種品種，譬如發亮的〝高亮度筆〞是專供辦公室用的。另外則有一些範圍適用於藝術家和圖表畫家。光從標籤就可以知道您買的是可溶性的或不透水的產品。

〝毛刷筆〞的筆尖是軟的，畫出來的線條和水彩筆畫的線條很相似。有些毛刷筆的筆尖較硬，另一些就做得很像毛刷，有少量的豬鬃合成。

簽字筆

這一次選的也是寬筆尖的筆。先試一、二個廠牌以找出最適合你用的。有些筆尖較硬,有些較有彈性,有些筆是水溶性的,有些則持久不褪色。你可以買一套有很多顏色的而且也是專門給畫家用的,其它的則是供辦公室或遊戲間用的。辦公室裡使用的顏色通常限於黑色、藍色、紅色或綠色。

在繪圖和素描時,你首先要注意的是筆尖的寬度和類型。新的筆尖通常都較僵硬,畫出來的線條較硬,用過之後就會變得比較有彈性。很多畫家在作畫時手邊都有兩支筆;一支新筆,專用強且硬的線條,另一支是散了的筆尖不過卻非常順手的舊筆來畫柔和的陰影。

細線筆

細線筆這個名詞指的是所有合成筆心的筆。這種筆能畫出特有的細長線條,通常供辦公室,圖表設計室及繪畫室使用。在許多方面,細線筆和製圖筆是不分軒輊的,像一百四十二頁的範圖就幾乎分辨不出來不是製圖筆畫的。不管是畫任何細部的線條,插圖示範或一般繪畫,細線筆絕對是您的好幫手。

1.特大型麥克筆
2.細條麥克筆
3.楔形麥克筆
4.組合氈纖麥克筆
5.畫筆

麥克筆和簽字筆

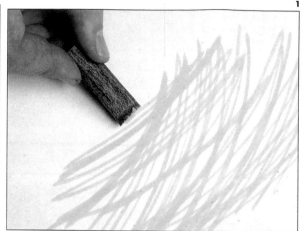

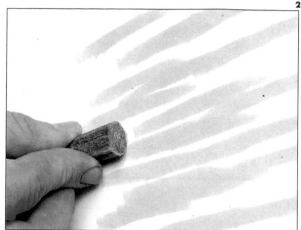

創造結構

一、麥克筆畫出來的色彩穩定又均勻。這使它們很適用於某些工作，但也使它們在某方面受到限制。譬如，為了製造出這裏所呈現出來的羽毛狀編織線條，畫家用鬆散且潦草的筆劃，仗著白紙上透過來的不規則且散亂的形式，以產生編織的效果。

二、用麥克筆心寬的一邊畫出顏色的寬斑紋。這些符號的形式可以因手邊的主題改變而把斑紋顯得緊密或鬆散地表現開來，這些全部都要看所須求的紋理顏色，濃度為何而定。這個範圍裏的符號都是以平行鬆散的方式塗上去的。這位畫家經常用這樣的技術去勾畫寬廣平坦的地面，也以符號的方向指示出山水風景的流向。

三、用麥克筆筆心的一邊來畫大區域，再一次用這個技術來表示寬廣、具方向式的顏色。為了取得一種均勻的效果，可使用打火機的燃料加在麥克筆上（請參閱反面）。

使用打火機的燃料

　　這種打火機的燃料，一般，都是用在填充的打火機。不過，它也不只這個單一功能，對許多專門用麥克筆做畫的筆家而言，它也是一個不可或缺的輔助品。它不僅可以稀釋墨水，延長麥克筆的壽命，同時，也可以用來製造出所有編織的效果。雖然大部份的麥克筆製造者自己做溶劑，尤其適用於他們本身的產品，打火機燃料是一種便宜、多用途的材料，能夠恰如其分的與所有的油性麥克筆一起合作。然而，你必須對它心存敬意。它是高可燃性，且會放出危險及具強烈氣味的煙。所以，一定要確定你是在一個通風良好的地方，遠離香煙及沒有燈罩的燈。

　　雖然麥克筆可創造一片均勻顏色的區域，但是，如果你要塗滿整個大範圍，這就會變得很難處理了。墨水在你還沒來得及畫到邊緣時就會在短時間內乾掉。然而，如果你預先把打火機燃料整個塗在那個區域，就能夠讓麥克筆的顏色保持溼潤，讓畫下的符號有時間滲透，或調合在一起，而且這樣的結果是完全均勻的。這個技術也能夠用來創造多種顏色的〝水洗〞效果以及塗上漸層的顏色。

　　紙張的選擇會影響結果，尤其是在用打火機燃料來塗顏色時。合適的麥克筆有一面，有時是二面，是封住的以阻止墨水滲透，如此，產生的顏色更亮，且可以讓你創造出明快的外型及硬邊。其它的不是供麥克筆使用的紙會吸收顏色，產生一種較軟，無定型的效果。用〝非麥克筆用紙〞的一個缺點是顏色會被吸收且滲透到另一邊。這樣紙面看起來會有點髒，而且會把紙由下弄壞，尤其是當你在一個墊子上工作時。

　　一、要用均勻顏色塗滿一個區域，第一步是要將打火機燃料灑在那個區域上。使用麥克筆紙封起來的那一邊，用足夠的燃料塗滿，但是小心不要讓紙張滲透。用乾淨的布或面紙塗抹。

　　二、用姆指和食指拿好麥克筆，以平行、重疊的線條上色。當墨水開始流出時，顏色就變淡了。

細線筆／橘色的百合

四、在轉向畫下一朵花的頂部之前，很重要的是要讓這一朵花的色調完全正確。因此，畫家轉向花瓣，很小心的把最暗的色調找出來。這些用規則且具方向性的筆劃來描繪出花瓣的方向。平行的交叉線用來畫花苞的長度。

五、下一朵花的處理方法和第一朵花完全相同，先勾出輪廓之後用其後加深的背景以強調花的形狀。畫家不是單純地在有空間的地方畫第2朵花，而是觀察並且畫下二朵花之間空間的形式。

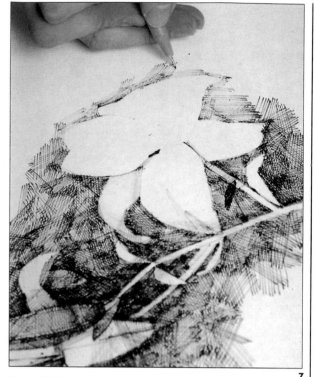

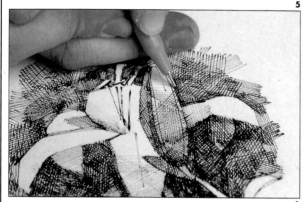

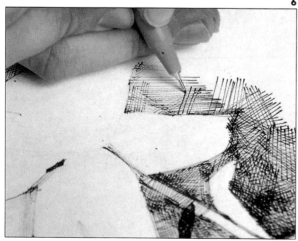

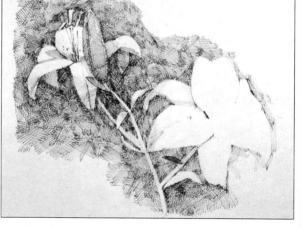

六、畫家在新畫的二朵花旁邊畫上背景。這個背景看起來非常有意義，好像每一線條都必須是有意義的。而且得畫在完全正確的地方。然而，事實上，畫家畫得很快。如果每個線條都得經過思考再慢慢畫上去，你會失掉那種幾乎機械化交叉線心境的效果，而且，全部的色調都會真的較難掌握。這裡，畫家很快地用線條加上一片片的色調。每一片在很多方面與毛刷的筆劃很相似，如果你正在畫—也就是說，要嘛就留白，否則就在你需要的地方用多一點筆劃加深色調。

七、由這張圖片你可以清楚看到光線和主體精確的外型。然而，真正畫的是背景，而不是花。畫家由亮到暗的控制這幅圖畫—水彩畫家也會用同樣方法來作畫—由光亮的色調開始，再漸漸視情況而加深。這也是使用所有筆的唯一方法，因為線條很難擦掉，又費時。通常用筆繪圖時，一旦把符號畫到紙上，你就得受到拘束了。因此，把一個特殊區域如此快速加深是一個錯誤，漸次的處理是唯一的方法。

8

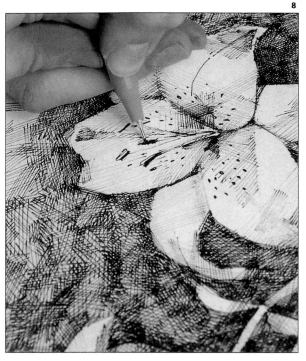

八、此時二朵花的背景均已完成，同時，畫家也已在花瓣上畫上交叉線條。再一次，畫家注意到花瓣必須比背景更明亮。在這張圖片裡，花的細部構造用點線表示。這些最後完成的筆劃讓花朵活了起來，成爲獨一無二的個體。

九、最後這張圖片證明交叉線條，雖然看起來是隨便的文字形，能眞正產生出小心控制過的效果。譬如，在花瓣上你會察覺到，描繪花瓣外型的平行線條會向花朵中心較暗的地方靠近。當愈靠近花瓣的邊緣，線條就會逐漸擴展開來，光線直接照射到那一區。如此一來，你不僅僅能夠用改變平行線條的密度以指出單純光線及暗色調─你也可以藉著光線來描述外觀。最後這張圖片亦顯示出細線筆畫出的線條與製圖筆的相類似規律但不寬恕的，然而較軟些。

9

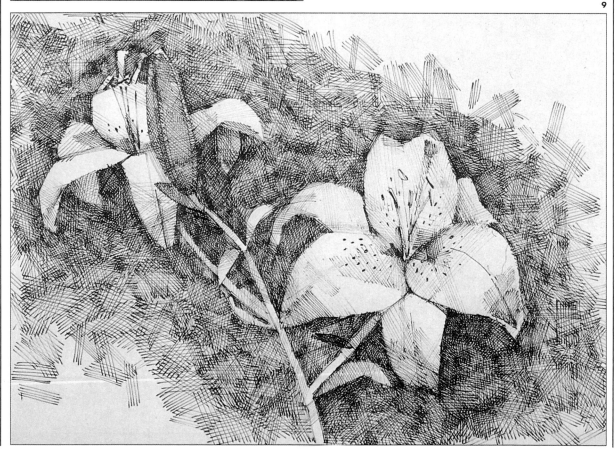

無人的海灘

截邊形麥克筆

這個構圖非常適合這種工具；一個無人的海灘，沒有人物，只有一些東西，甚至連海面複雜的反射色彩都沒有。不過，還是一個相當有挑戰性的主題。為了使構圖緊密相連，陰影在這兒是極重要的角色，一定得特別把它強調出來。太單純會導致無趣的畫面。另外，也要注意這種工具一些技巧上的問題。在這兒，我們有一個還令人蠻滿意的外形，因為筆直的陽傘和橫向的深色影子穿過沙地，將長方形版面分割得很協調。

當您塗一層麥克筆的顏色到另外一層色的時候，第二顏色就溶解了第一個顏色。也就是說，在上第二個色時，要既快速且果斷，不要畫了畫又回來修改先前畫上的，或者重新畫過。另一方面，您可以適當地使用頂層的顏色。倘若畫家用打火機的燃料壓出顏色來，且讓白紙展露於其間，便可得到想要的效果。使用神奇的麥克筆時，很難在描繪形態的同時建立起色調和顏色。所以畫家避免選擇複雜型式和空間的人像畫。相對的，選用有圖形的畫面會產生較和諧卻有強烈空虛感。

運用十一支麥克筆來畫這一個令人驚奇的圖形海景。只用藍色和灰色，這同時也是物體的主色，來提供整個主題的構色。但是一個持久型的黑色毛氈筆也得選進來用，因為黑色麥克筆的範圍，不能滿足畫者的需求。

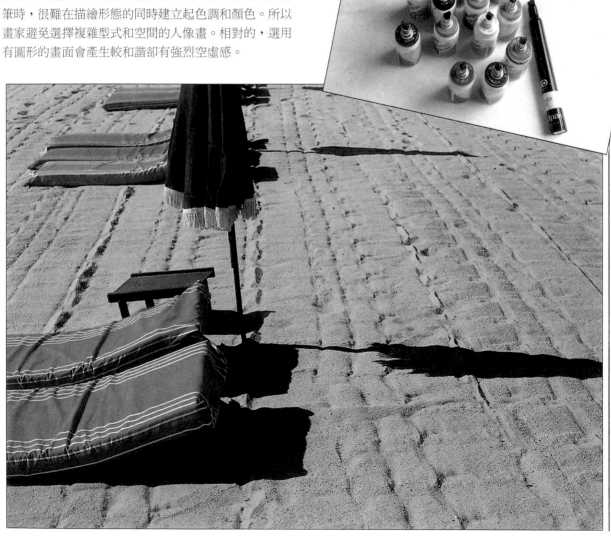

一、用一般的繪圖紙會被麥克筆滲透過去，於是畫家採用了特殊用紙，這次規格是十五英吋×二十英吋（39公分×51公分）。不過，畫家把麥克筆專用紙擺在卡其紙（Cartridge）之上，然後再鋪上一張透明的麥克筆紙，自然地，畫出的線條就會透過去。這裏用磚白色來畫沙灘，拖曳麥克筆（參見一百三十九頁）以快速達成顏色的廣面拓展。將打火機的燃料輕灑在這片畫好的沙地，就可以達到一個個淡的斑點效果；之後再用紙巾輕壓。

二、沙的部分乾的很快，等乾的時候，再加更多由淺到深的顏色，使用麥克筆要記得從最淡的顏色開始畫，以免之後難處理。這兒有兩種藍色調的長條畫在摺合的雨傘下，每一直線用一次筆畫來表示。

三、到目前為止，畫家都遵循著做這種圖表形的繪畫原則。主體是特別選的，使得程序簡單些；沒有任何圓形或細緻的分級陰影。挑出最亮的日光床顏色是先淺藍色層，乾了之後再加深藍色。

四、畫家把一支小裝飾刷浸在打火機燃料裏，然後在沙灘上繪點，創造出更多的紋路。這般〝潑墨〞法，是用手指摩擦豬鬃的底端；使用麥克筆都常用到這種方法來製造出斑駁的效果和大理石相同。等液體溶解乾的顏色後，有斑點的地方就自然會顯露在畫面上成白色點狀。

五、以中度顏色先勾出它的基本形狀。稍暗的藍色部分加入陰影。儘量保持外形的平淡和圖表型態。使用麥克筆，手腳一定得快，所以只得將外形簡化。

六、畫家把日光床的區域塗上灰色和更多藍色，加上這些，做爲簡單平淡的形狀。再一次提醒您，先前的顏色一定要乾了才能再加色；而即使已經乾了，畫家的手腳還是不拖泥帶水，以避免妨礙在下面的顏色，因爲每當加了新色，下面的顏色就會被溶解。下一個階段是指出整個構圖裡最深的影子，在太陽傘和日光床的區域。這部分在一剛開始就用黑色麥克筆塗色過，但是結果並不夠濃密，所以用耐久毛氈筆來加強它的色調。

七、影子是筆直的，背後暗的部分以毛氈筆強調。這日光床的影子是接連著傘影的。午后陽光投在沙上的影子借由麥克筆背面來延長。影子在這幅結構中就像在實物中一般重要，沒有了它們，整幅畫就顯得單調，只剩左手邊孤孤單單的一支傘和兩張床了。因此，要用筆的硬邊確實影子的形狀，筆觸千萬不要過輕過弱。這便是強烈的表示親近主題的特殊方式。

8

九、以這圖畫來說，畫家已脫離了傳統的麥克筆繪畫方式。通常，麥克筆是屬於商業性的畫室，用在描繪陳設或畫出顧客表的設計，甚至是製造一些徒用技巧而無內容的影像。無論如何，今天，一個傳統畫家運用了它來完成一幅戶外景的肖像。畫之所以成功，並非由於畫家有多純熟的技巧演練，而是所選的主題正好是如此簡單、明瞭；和商業上的繪圖項目之運用沒有太大的距離。換句話說，您將可以用它正常的角色與方式來完成一項戶外的任務。倘若畫家選擇的主題不是這麼明朗，而是複雜的另一些肖像，用這樣的畫筆和畫法恐怕很難工作了。然而，這個主題不同；空曠的海灘和著一些凌亂的形狀，正好給與了這種戲劇化、簡單化的繪畫方式一個完美的表達機會。

八、現在要畫上又濃、又黑的水平傘影了，但是，我們遇上了一個問題；那就是沙灘的畫面已經給人崎嶇粗糙的畫面印象；而這個傘影等於是加在其上，除非，我們也用同樣的"潑墨"技法來把影和沙結合。

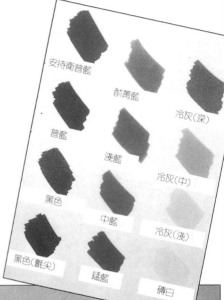

安待衛普藍

酞菁藍

普藍

淺藍

冷灰(深)

冷灰(中)

黑色

中藍

冷灰(淺)

黑色(氈尖)

錳藍

磚白

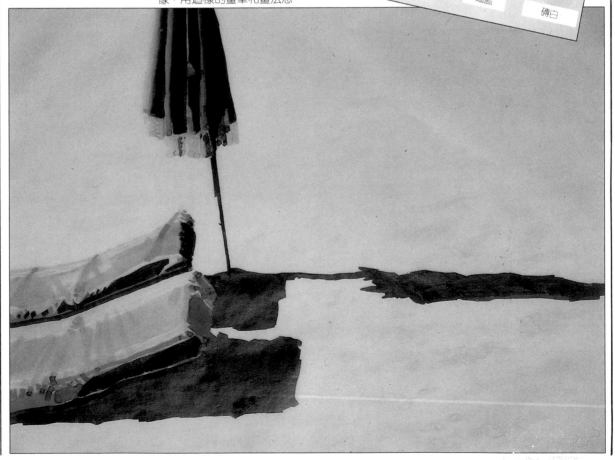

城市的街道

尖毛氈筆

紀念碑和市景寬廣的視野嚴格地引起觀者注意那垂直而幾可透視的線。畫家運用基本元素把整個組合物的簡構簡化，而無須顧及表面的細節和圖片的活動。

當處理像這樣的主題，追尋幾個基本的規則必然是有用的，像街道及建築都扮演了重要角色。首先，確定所有的建築都很直，建議彷彿多餘，但初學者也經常令人吃驚地把直線傾斜到外邊。這個倒是可藉著紙的邊緣直線來避免。

另一個重要原則是線性透視。記住同一街道的平行線會有一個消失點，也就是地平面理論上的一點（請參考本書第二十頁）。這個規則在這邊尤其重要，因為建築是統合的幾何圖型。倘若透視錯誤，整幅圖畫看起來就會很奇怪。練習可以幫助解決這問題，不過，即使是有經驗的畫家偶爾還是會犯錯。另外，您將發現它對於指示消失點及聚合您的組合物的線條都有助益，在早期階段，就如同一個導引。這個主題同時包含了一些空中透視；顯出遠方建築物的霧狀感。但不管怎樣，毛氈筆又堅硬，線條又深，因此限定了畫家在指出氣氛和退後感這方面的不可能。

所有色調和陰影區將留在最後階段；主層次是建立這個組合物主要元素。當這個重要階段完成時，線性結構便有了建築家繪畫的正式和客觀的質感；一個由毛氈筆所強調的不妥協、機械質感的線條感。接下來的陰影區以比例作自由和鬆散的筆觸，這和有些不具名的畫裏頭執筆人展現個人風格的筆法擂同。

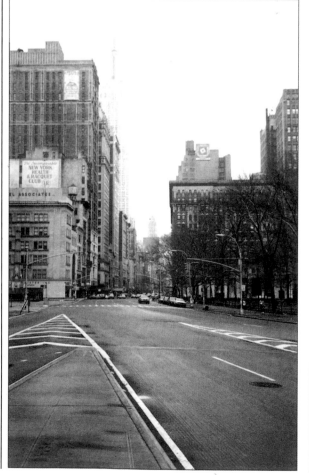

這個寬廣的紐約市街在遠方縮成一點，聚合成地平線理論上的一點，也正是一幅很棒的線性透視範本。

一、畫家先從遙遠卻顯著的帝國州立建築開始畫起；在這第一階段主要成份元素的重要位置對作品的完成有絕對的重要性。

1

二、鄰近的區域則以相同簡單的大綱繪成。但因為毛氈筆無法擦拭，畫時要小心使其正確，同時，也已設想好相關的每一個建築物尺寸和位置。

三、繼續畫組合物，並且事先細心觀察每一新線和鄰近的關係。這時，街道右手邊的建築物已經畫好了。畫家又一次事先仔細觀察架構每一新線的位置。

四、樹的表達更簡單，每棟都以主枝和樹幹的基本架構來表示。樹向後面傾斜的尺寸距離尤其該特別注意。把線性透示的原則運用在這裡，當想像線條是畫在基礎和樹的頂端之時，這些線將有一個地平線上的消失點。

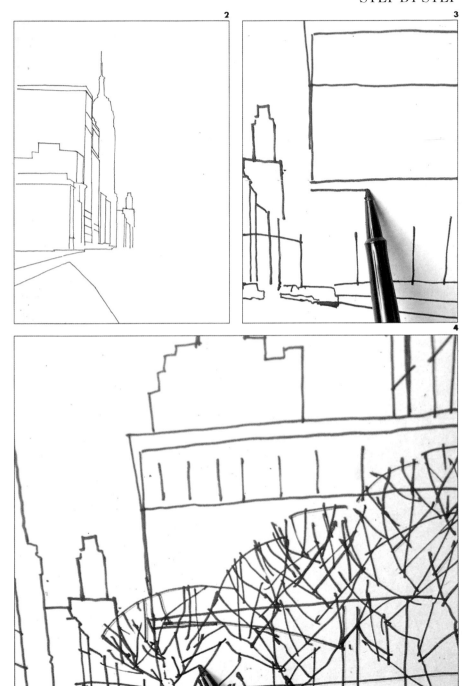

2

3

4

5

五、建築物的直線必須保持絕對的垂直,並和紙的底端成一個正確的角色。這裏,畫家將某個建築物的窗戶以粗、寬、直的筆畫來表現。

6

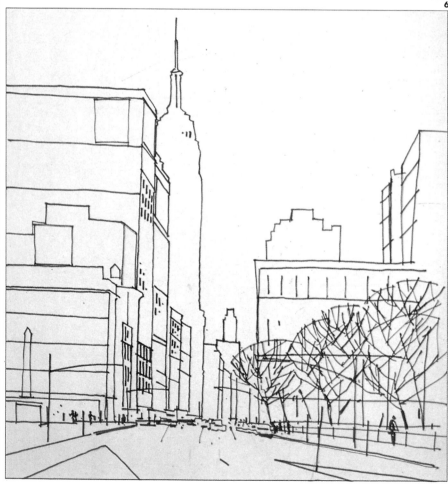

六、大綱已經完成,也只是把主要的架構和形式建立好罷了。接下來再把一些細節,像街道上的人們和窗戶,運用短、直的筆畫讓整個組合物有一種尺度的感覺。

七、完成了基本繪圖，畫家著手色調方面；把組合物的光線和陰影做一番整理。雖然這個主題本身是個大尺度，而且組合物顯得複雜和忙碌，實際上，基本的型式是相當簡單的。

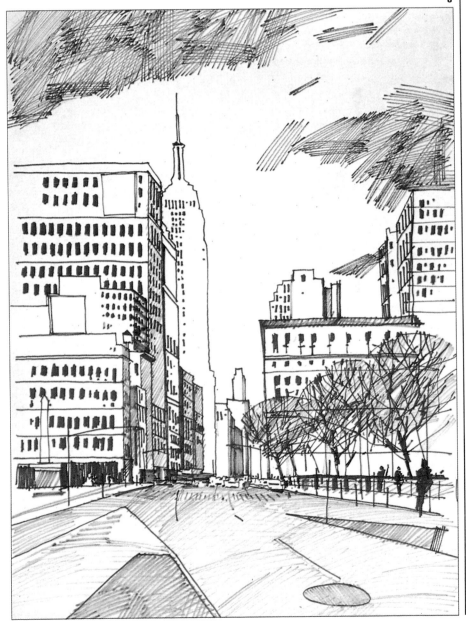

八、最後的完成圖，建築物以簡單的段落表達成功；強烈的陽光向線也使得矩形的光亮和黑暗區域都不費力地被挑顯出來。有些局部的顏色也用在這相同的方法，比方說，街道以長條的平直線和輕微的平行線來表現，而天空呢，則是以交叉線條的片面來突破空白。